MARLÈNE MOCQUET

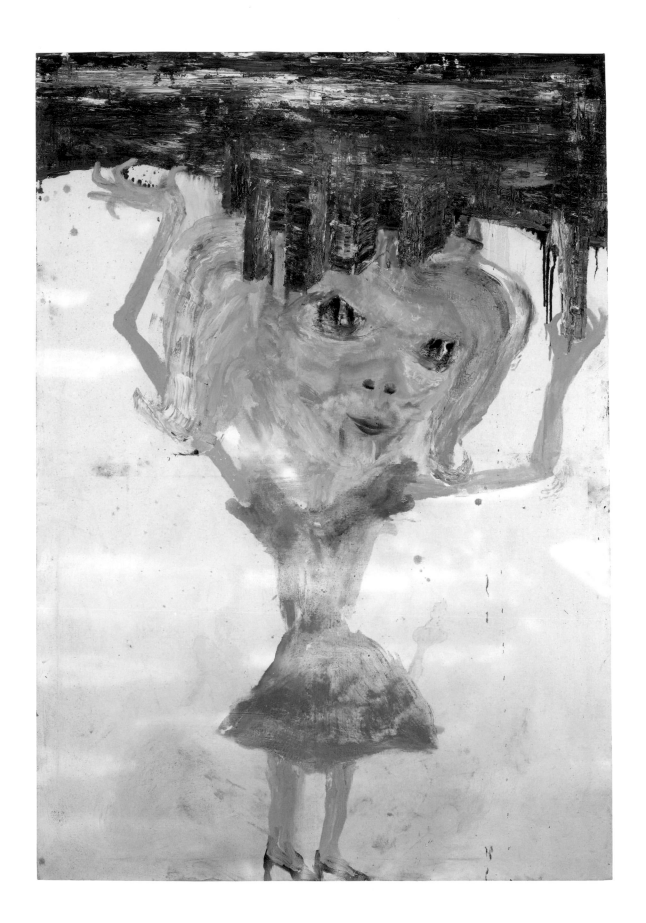

MARLÈNE MOCQUET

musée
d'art contemporain
de Lyon

CONTINENTS

Cet ouvrage a été réalisé à l'occasion de l'exposition
des œuvres de Marlène Mocquet au Musée d'art
contemporain de Lyon du 13 février au 19 avril 2009.
Il est coédité par le Musée d'art contemporain
de Lyon et 5 Continents Editions, Milan. Le Château
de Jau s'est associé à ce projet à l'occasion
de la présentation des œuvres de l'artiste
qui se tient à Jau, du 27 juin au 30 septembre 2009.
L'exposition a bénéficié du soutien considérable
et décisif de la galerie Alain Gutharc, Paris.
This catalogue was published for the exhibition
Marlène Mocquet which took place
at the Contemporary Art Museum of Lyon
from February 13th to April 19th 2009.
It is published by 5 Continents Editions, Milan
and the Contemporary Art Museum of Lyon.
The Jau Castle is associated with the project
for the show of the artist's works which take place
at Jau from June 27th to September 30th 2009.
The exhibition was substantially and conclusively
supported by Alain Gutharc gallery, Paris.

5 CONTINENTS EDITIONS
Coordination éditoriale Editorial coordination
Laura Maggioni

Secrétariat de rédaction Editing
Juliette Zumbiehl
Andrew Ellis

Direction artistique Art direction
Annarita De Sanctis

Direction de production Production
Enzo Porcino

Photographies Photography
Blaise Adilon, Marc Domage

Couverture *Cover*
Le Tigre aux pommes, 2009
Courtesy galerie Alain Gutharc
Courtesy Alain Gutharc Gallery

Page 2
La Ville à l'envers, 2007
Courtesy galerie Alain Gutharc
Courtesy Alain Gutharc Gallery

ISBN 5 Continents Editions : 978-88-7439-522-4
ISBN MAC : 2-906 461-79-2
EAN : 9782906461796

Distribution Le Seuil / Volumen, Paris
Distributed in the United States and Canada
by Harry N. Abrams, Inc., New York
Distributed outside the United States and Canada,
excluding France and Italy, by Abrams UK, London

Musée d'art contemporain de Lyon
Cité internationale
81, quai Charles-de-Gaulle
69006 Lyon
www.mac-lyon.com

5 Continents Editions
Via Cosimo del Fante 13
20122 Milan, Italie
www.fivecontinentseditions.com

Contents
Sommaire

Preface
Préface

Marks of colour released; luminous impacts. Others dented, somewhat lumpy. Layers, underlays, concerted encumbrances, glissandi, transparences, general fluidity, blended tones, stains. Then figures with alarmed, innocent eyes—lots of eyes—barely traced out, but perplexed or conniving, tossed around between worlds of flux, forces and foam. Floating and forlorn, fragile is what they are, individuals dealing with the mysterious contingencies that snatch them up, transport them, tweak and transform them. They control little: the era is not natural to them, any more than tragedy. Fable, a little more; and metaphysics, maybe.

At the Musée d'Art Contemporain in Lyon, Marlène Mocquet is presenting sixty-nine canvases, representing some seven years' work.

L'Ostréiculture humaine (Human oyster-farming): 7 root-figures whose mouths emit a blue-green colour with glints of bronze that show 2 faces from whose mouths, in turn, emerge 8 white creatures (birds? beaked spermatozoa?) with ground, sky, just a hint of background. Around 24 x 16 cm.

La Ville à l'envers (The town upside down), with the girl the right way up. Marlène M. could have made the opposite choice. In which case *the town* would have been the right way up. Around 220 x 155 cm.

Le Goutte-à-goutte de l'oiseau (The bird drip): the splash, the glaze, the convex floor, the slightly tilted bird; an exchange of looks between small figures, feet, a Babelising tower mound, with 2 innocuous beings in red; carmine vermilion chaperone ensuring, with discretion, the benevolent augury of the world. Speed.

And then, with *La Fondation du podium aux allumettes* (The foundation of the podium with matches), the genealogy gets moving. There's activity and construction: what's to be done with it all? In the centre, Little Red Riding-Hood is bigger (and with quite a hairdo), in her little spring dress.

Then again, *Le Tigre aux pommes* (Tiger with apples)—80 apples down below, and 12 white viscosities, averaging 0.9 x 2.5 x 0.8 (thickness) cm, for the claws, with 6 eyes, 3 expressions: one's greedy, in the Ness-wolf style, benevolent between antecedents; another's circumspect, on one paw;

Des marques de couleur lâchées, des impacts lumineux, d'autres bosselés plutôt grumeleux. Des empâtements, des tacons, des encombrements concertés, des glissendis, des transparences, une fluidité globale, des tons mêlés, des taches. Et puis des figures, des regards effarés, innocents, beaucoup de regards, à peine tracés déjà perplexes ou complices, ballottés d'un monde à l'autre de flux, de forces et d'embruns. Flottants et dépourvus, fragiles ils sont, ces personnages en prise aux contingences mystérieuses qui les happent, les transitent, les bidulent et les métamorphosent. Ils ne maîtrisent pas grand-chose : l'épopée ne leur est pas naturelle, la tragédie non plus, la fable un peu plus, et la métaphysique peut-être.

Marlène Mocquet présente soixante-neuf toiles, un travail de sept ans environ, au Musée d'art contemporain de Lyon.

L'Ostréiculture humaine, 7 personnages-racine de la bouche desquels s'échappe une couleur bleu-vert aux reflets bronze, de laquelle émergent 2 visages, de la bouche desquels sortent 8 créatures blanches, oiseaux ? spermatozoïdes à bec ? avec un sol, un ciel, un rien de fond, environ 24 x 16 cm.

La Ville à l'envers, la fille à l'endroit. Marlène M. aurait pu choisir l'inverse ; mais la ville eut été un sol, environ 220 x 155 cm.

Le Goutte-à-goutte de l'oiseau, l'éclaboussure, le glacis, le sol incurvé convexe, l'oiseau en léger biais, échange de regards entre petits personnages, pieds, monticule de tour babelant, avec 2 êtres inoffensifs en tenue rouge, chaperonne carmin vermillon qui s'assure avec retenue du bienveillant augure du monde. Vitesse.

Et puis *La Fondation du podium aux allumettes*, la généalogie s'agite, ça grouille et ça construit, que faire de tout ça ? Au centre, la petite chaperonne a grandi, chevelure, dans sa petite robe printanière.

Et puis encore, *Le Tigre aux pommes*, 80 pommes en bas, 12 empâtements blancs, 0,9 x 2,5 x 0,8 (l'épaisseur) cm en moyenne, pour les griffes. 6 yeux, 3 regards : l'un goulu façon garou/loch Ness, bienveillant entre les antérieurs, l'autre circonspect sur une patte, le 3e surpris ou réprobateur

the 3rd is surprised or disapproving (and translucent, like the others) Where the genitals would normally be, a 2-legged head (around 12 x 25 cm overall). But is the dinosaur-stain on the back (2 x 3.5 cm) a viewer's fancy, an enquirer's discovery, an artefact or a mischievous commentary on the art of painting? Ah, but I was forgetting: the "tiger" in the top left-hand corner has a tomcat's chops, though the expression stains the whole in all-over, or almost, russet yellow, lustrous. The white's fleeting. Dimensions: 260 x 400 cm.

Everywhere, coloured matter is conveyed, spread, stretched and elasticised like an organism whose skeleton, "mountain invisible behind the mists" ("montagne invisible derrière les brumes", Petit Robert, 1979 edition, p. 1,030), could be the painting. No imagination needed for that, just attention to the fluids and pastes, oils and pigments, powders and unguents, oxides and chlorides; the gestures that trace them out, the tools that forge them: a sort of intuitive materialism, or rather a particular form of attention to the characters with which the artist writes—writes: I use the term simply to insist on the metaphor of the alphabet whose qualities M. Mocquet exploits and raids. As for character: the term is to be taken in its broadest sense (number, letter, sign, symbol, load, type, lining-up, monotype, imprint, seal, attribute, characteristic, index, mark, particularity, property, quality, line, nature, title, air, allure, appearance, aspect, stamp, exterior, sense, signification, value, originality, personality, relief, expression, individuality, temperament, characterology, volatility, behaviour, courage, determination, energy, firmness, tenacity, will, soul, genius, ethology. Petit Robert [ibid.], p. 252, all the characters in bold type, left-right column.)

Regarding the alphabet, I'm reminded of what Calvino says about Galileo in Why Read the Classics? "When he talks about the alphabet, Galileo means a combinatory system that can account for the multiplicity of the universe." Calvino also quotes Galileo himself: "It is exactly thus that a painter with different simple colours placed side by side on his palette, knows that, by mixing a little of one with a little of another, and again a little of a third, he can represent men, plants, edifices, birds, fish; in a word, that he can imitate all visible objects. And yet, on his palette, there are no eyes, feathers, scales, leaves or stones. Quite the contrary. Nothing he wants to imitate, nor any of their parts, must be present among the colours if he is to represent everything with them. If, for example, there were feathers, they could be used only to paint birds or feathers" (my emphasis). This last sentence is important for Marlène M., distant though she is from any concern with the Dialogue Concerning the Two Chief World Systems, the history of the 16th and 17th centuries, physics or astronomy. She probably has little in common with Galileo other than the laws of pendular motion that she applies to the figure of pictoriality. Or

(translucide comme les autres). À la place de ce qui serait le sexe : une tête à 2 pattes (12 x 25 cm hors tout environ). Et sur le dos : la tache/dinosaure (2 x 3,5 cm), est-ce une lubie du regardeur, une trouvaille de l'enquêteur, un hasard ou un commentaire mutin sur l'art de peindre ? Ah oui, j'oubliais : le «tigre» en haut à gauche a les babines d'un matou, mais le regard tache, et tout cela all over ou presque, jaune roux rouge et mordoré, le blanc est fugitif ; dimensions : 260 x 400 cm.

Partout la matière colorée s'achemine, s'épand, s'étire et s'élastique comme un organisme dont le squelette, «montagne invisible derrière les brumes» (Le Nouveau Petit Robert, édition 1979, p.1030), serait le tableau. Nulle imagination pour cela, juste une attention aux fluides et pâtes, huiles et pigments, poudres et onguents, oxydes et chlorures, aux gestes qui les tracent, aux outils qui les forgent : une espèce de matérialisme intuitif, ou plutôt une attention particulière aux caractères avec lesquels elle écrit – écrit : j'emploie le terme que pour insister sur la métaphore de l'alphabet dont M. Mocquet exploite et pille les qualités ; quant à caractère : le terme est à prendre dans sa plus grande acception (chiffre, lettre, signe, symbole, plomb, type, parangonnage, monotype, empreinte, sceau, attribut, caractéristique, indice, marque, particularité, propriété, qualité, trait, nature, titre, air, allure, apparence, aspect, cachet, extérieur, sens, signification, valeur, originalité, personnalité, relief, expression, individualité, (personnalité sup), tempérament, caractérologie, caractériel, comportement, courage, détermination, énergie, fermeté, ténacité, volonté, âme, génie, éthologie – Le Nouveau Petit Robert (le même), p. 252, tous les caractères en gras, colonne de gauche et droite).

À propos d'alphabet me vient curieusement à l'esprit cette remarque de Calvino parlant de Galilée (Pourquoi lire les classiques) : «lorsqu'il parle d'alphabet, Galilée entend donc un système combinatoire qui peut rendre compte de la multiplicité de l'univers», et de citer «c'est exactement ainsi qu'un peintre, avec les différentes couleurs simples, placées les unes à côté des autres sur sa palette, sait, mêlant un peu de l'une avec un peu de l'autre et encore un peu d'une troisième, figurer des hommes, des plantes, des édifices, des oiseaux, des poissons, en un mot imiter tous les objets visibles ; et pourtant, sur sa palette, il n'y a pas d'yeux, de plumes, d'écailles, de feuilles ou de pierres. Au contraire même, rien de ce qu'il va imiter, aucune des parties ne doit avoir sa place parmi les couleurs, s'il veut pouvoir tout représenter avec elles ; si par exemple il y avait des plumes, elles ne pourraient servir à peindre que des oiseaux ou des plumes.» (souligné par nous). La dernière phrase est importante pour Marlène M. bien qu'elle soit très loin du Dialogue sur les deux grands systèmes du monde, de l'histoire du XVIᵉ-XVIIᵉ siècle, de la physique et de l'astronomie. Elle n'a probablement d'autre point commun avec le pisan mathématicien que celui des lois du mouvement pendulaire qu'elle

perhaps also *The Assayer* (although this is strictly phonetic), given her Copernican appetite for applying colours and moods to every soluble attractivity, and for experimenting, whatever the cost; and, among other things, inversely.[1]

M. Mocquet's canvases are worked on horizontally, all around, then vertically. In Lyon, the exercise consists of assaying excessive formats. This is neither an exploit nor a discovery, but the very stuff of 20th-century Western art. It is just what depends on an exercise: a 12-cm circle of colour, enlarged to 120 cm, does not weigh, structure, shimmer, or designate in the same manner. (We have long known that a square metre of colour is more vivid than a square centimetre.)

To paint, then.

Painting (sometimes simultaneously) more or less huge rectangles, each contained within its own material limit, but swarming throughout the imagination; and alone; for each is a world, a portrait, a playlet a more or less philosophical tale; a harmless personage, or with eyeballs strewn all round. Fables; tiny, intimate universes…

Painting colourful material in particular fluids, divergences and *entrechats*, and their effects, by displacement or metaphor. What is to be observed, closest to the transfer mechanisms, is a congeries of signifiers, each moment being a single transition between a beginning and an end: changes of scale, reappropriations of signs, improvisations of collective imagination, deterritorialisations of materials in a world of flux, marked by migrations of every kind (birds, plantigrades, cortices, horizons, staircases, individuals and their avatars, and all the portmanteau words that draw them out). Circulations and transits. Oxymorons and ghosts, metamorphosis and metempsychosis. Marlène M. constructs mobile landscapes, both inner and outer, oversized and microscopic, simultaneous "flow-landscapes". She herself influences the process and product of representation, undoes identities and displays fuzziness so that everywhere, at every moment, a being can *be*, migratory and de-ethnicised. Marlène M.'s "archaic" painting is perhaps the first of its kind in our world of "alternative modernity and ethnographic cosmopolitanisms." (A. Appadurai)

Completed canvases, now exhibited; their future does not seem totally assured, as in those initiation fables whose heroes must overcome premonitions, vicissitudes and enchantments.

The sixty-nine flow-paintings need to be shown together. This has to do with the same principle of subjective continuity that constructed them individually. Assigned to the dominant colour, fracture or iconography, the smallest take their places quite naturally alongside the largest. The areas of wall space between them cannot all be the same, given that it is not a question of measurement, but of relationship, and that the exhibition as a whole is a composition, a kind of logorrhoea that always transmutes

applique à la figure de la picturalité. Peut-être aussi *L'Essayeur*, mais c'est strictement phonétique, dans sa formidable gourmandise copernicienne à elle, d'appliquer couleur et humeurs à toute attractivité soluble et d'expérimenter, coûte que coûte, y compris en giratoire inverse…

Les toiles sont travaillées à plat, autour, puis verticalement. L'exercice, à Lyon, a consisté pour M. Mocquet, à s'essayer aux formats excessifs. Ça n'est ni un exploit, ni une découverte, tout l'art occidental du xxᵉ siècle en est plein : c'est juste l'enjeu d'un exercice : en effet, la goutte de couleur de 12 cm élargie à une flaque de 120 cm ne résonne, ne pèse, ne structure, ne chatoie ou ne désigne pas de la même *manière*. (On sait depuis fort longtemps qu'un m² de couleur est plus coloré qu'un cm².)

Alors peindre.

Peindre, quelquefois simultanément, des rectangles plus ou moins vastes, contenus chacun dans leur propre limite matérielle mais foisonnant dans l'imaginaire ; et seuls, car chacun est un monde, un portrait, une saynète, un conte plus ou moins philosophique, un personnage anodin ou des globes d'œils parsemés partout, des fables, des tout petits univers intimes…

Peindre la matière colorée surtout, les fluides, les écarts et entrechats et leurs effets, par déplacement et métaphore ; à l'observation, au plus près des mécaniques de transfert, jeu de pâte des signifiants, chaque moment n'étant qu'une seule transition entre un début et une fin : changements d'échelles, réappropriation des signes, bricolage d'imaginaires collectifs, déterritorialisation de matières dans un monde de flux marqué par des migrations en tout genre (volatiles, plantigrades, cortex, horizons, escaliers, personnages et leurs avatars, et tous les mots-valises (images-mallettes) qui les étirent). Circulations et transits. Oxymores et fantômes, métamorphose et métempsychose. Marlène M. bâtit des paysages mouvants, à la fois intérieurs et extérieurs, démesurés et microscopiques, simultanément, des « flux-paysages ». M. Moquet affecte elle-même le processus et le produit dérivé de la représentation, défait les identités et affiche les flous de façon que partout, à tout instant, un être puisse être : migrant et désethnisé. La peinture « archaïque » de Marlène M. est peut-être la première des peintures de notre monde de « modernité alternative et [de] cosmopolitismes ethnographiques » (A. Appadurai).

Toiles achevées et désormais exposées, mais dont le futur ne semble pas totalement assuré, à la manière de ces fables d'initiation dont le héros doit surmonter prémonitions, vicissitudes et enchantements.

Et puis chacune de ces 69 peintures-flux, il convient de les exposer, tout-ensemble. Leur association relève alors du même principe de continuité subjective que celle qui les construit individuellement. Accordées à la couleur dominante, à la rupture ou à l'iconographie, les plus minuscules tiennent naturellement aux côtés des plus amples. La part de mur

within the exercise during the very instant it expresses—a magnified form of materialistic dialectic, in sum.

This is Marlène M.'s first museum exhibition. Without her incredible energy, indomitability and sense of colour, but also the unfailing support of Alain Gutharc and Avelino Abarca, the event could not have been what it is. Hugues Jacquet and Judicaël Lavrador agreed to write essays for the catalogue at short notice; and they did so masterfully. They deserve our heartfelt thanks. Hervé Percebois co-curated the exhibition, took editorial responsibility for this publication, and placed some luminous phrases between the images. Finally, Sophie Phéline, the director of the Château de Jau, where M. Mocquet will be exhibiting a number of new works between 26 June and 27 September 2009, generously offered to participate in this publication. Our sincere thanks go also to her.

apparente entre les toiles ne sera jamais semblable car l'écart n'est pas une mesure mais un rapport, et l'exposition toute entière est une composition : une manière de logorrhée qui toujours se métamorphose dans l'exercice au moment même où il s'exerce, bref une forme magnifiée de dialectique matérialiste.

Marlène M. réalise ici une première expo dans un musée. Sans son incroyable énergie, son sens du défi et de la couleur, sans le soutien indéfectible de Alain Gutharc et Avelino Abarca, l'exposition n'aurait pu être ce qu'elle est. Hugues Jacquet et Judicaël Lavrador ont accepté d'écrire un essai pour le présent ouvrage dans des délais extrêmement courts et sans la moindre faute d'orthographe, qu'ils en soient remerciés. Hervé Percebois a assuré le co-commissariat de l'expo et le suivi éditorial de cette publication, il y a placé quelques phrases lumineuses entre deux images. Enfin, le château de Jau, en la personne de Sophie Phéline, sa directrice, qui expose l'œuvre de M. Mocquet du 26 juin au 27 septembre 2009, avec de nombreuses pièces nouvelles, a souhaité se joindre à nous pour cette première publication, nous la remercions très vivement.

1. This book represented a desperate attempt by Galileo to rehabilitate Copernicus. Mocquet turns materials and colours in every direction, reinjecting and recycling, assaying, brushing and stirring.

1. Le livre est une tentative désespérée de Galilée pour réhabiliter Copernic. Mocquet tourne en tous sens matière et couleurs, réinjecte et recycle, essaie, brosse et touille.

HERVÉ PERCEBOIS

Demons and delights
Démons et merveilles

Marlène Mocquet allows herself to be surprised by the different states of her painting; and this is how we in turn are both amazed and delighted. Extension and materiality are the parameters of her art. In her pictures, large or small, among pools of paint she accumulates deposits of matter, fluids and flows, a multitude of anecdotes and playlets that join up, according to mood, as riddles, cartoon strips or snapshots. There's a rabbit-like monster that recalls Walt Disney; a lady who looks as though she might have come straight out of the Victorian age; a giant tiger that resembles certain Chinese ceramics. Sometimes, in fact, the same characters reappear in different circumstances, not unlike the temporalities of medieval narration.

A splash of paint gives rise to a monster that devours the doll in the red dress, summoned to life in a few brushstrokes. From a trail of viscous matter, with the addition of some black dots, screaming faces spring up, overtaken. Figures make little of space and its dimensions, which are sometimes oversized, confronted by Lilliputians, sometimes tiny in an infinite landscape. Though it may not be possible to identify the exact moment, a persona appears, and a horrible (or humorous) story takes shape in a concatenation of pictorial traces, insertions and superimpositions of layers.

Mocquet's painting flows out through every pore in the canvas, ready at times to colonise the surrounding space; gnawing at the edges, forming reliefs. The painting is worked on horizontally, then vertically. Between these two phases, it may take just an instant to observe the state of the colours and forms that have resulted from the spreading of the fluids. The question is whether or not chance has done its job sufficiently well. This is often the point at which the balance of the composition and the direction of the work—top and bottom, width and height—are determined. What characterises Mocquet's paintings is the strangeness of the apparitional phenomenon that is peculiar to the medium, over which (though she may initially seem subjugated by it) she always ends up triumphing. Then comes the detailing stage, with the addition of mere trifles or the exaggeration of

Marlène Mocquet se laisse surprendre par les différents états de sa peinture et c'est ainsi qu'elle nous étonne et nous émerveille. L'étendue et la matière sont les paramètres de son art. Dans ses toiles, petites ou grandes, l'artiste collecte parmi les flaques de peinture, les dépôts de matières, les empâtements et les coulures, une multitude d'anecdotes et d'historiettes, qui s'enchaînent selon l'humeur à la façon du rébus, de la bande dessinée ou de l'instantané photographique. Tel monstre à l'apparence de lapin rappelle Walt Disney, telle dame semble tout droit sortie de l'époque victorienne, tel tigre géant rappelle certaines céramiques chinoises. Et parfois les mêmes personnages se répétant plusieurs fois dans des circonstances différentes ne sont pas sans évoquer une temporalité de récit médiéval.

De la flaque naît le monstre qui dévore la poupée à robe rouge, saisie en quelques traits de pinceau. Une traînée de matière pâteuse laisse surgir, par l'adjonction de quelques points noirs, des visages hurleurs pris de vitesse. Les personnages se jouent de l'espace et des dimensions, parfois gigantesques face à des Lilliputiens, parfois minuscules dans un paysage infini. Sans qu'il soit véritablement possible d'en déterminer l'instant, la figure apparaît, l'histoire horrible ou « rigolote » s'articule dans l'enchaînement des traces picturales, des adjonctions et des superpositions de couches.

La peinture de Marlène Mocquet déborde par tous les pores de la toile, prête parfois à coloniser l'espace, mangeant les tranches, formant relief. Le tableau est travaillé à plat puis verticalement. Entre ces deux moments, souvent, un instant sert à observer l'état de la couleur et les formes surgies de l'étalement des fluides. La question est de savoir si le hasard a suffisamment bien fait les choses. Équilibre de la composition et sens de la toile, haut et bas, largeur et hauteur, se déterminent souvent alors. Ce qui caractérise les tableaux de Marlène, c'est l'étrangeté du phénomène d'apparition propre au médium par lequel la peintre semble comme subjuguée et qu'elle finit toujours par dompter. Ainsi vient le temps du détail, par l'ajout de petits riens, ou l'exagération d'aspects flagrants, naissent les

flagrancies, which creates figures that evade the inattentive eye, but announces the attainment of liberty and mastery. Everything then depends on concentration, both introspective and aesthetic. Mocquet is like the Chinese archer whose arrow is guided by mind to the target, which in reality he has not aimed at: there is total non-consciousness plus supreme control, the fruit of ruthless discipline and movements repeated endlessly. The phenomenon of apparition seems essential to this oeuvre—more, perhaps, than to others—both because it pervades the artist's practice and because it fascinates the viewer. In the fluidity of matter and the vagaries of pigment, Mocquet finds ways to bring forth figures of feigned naivety. Like someone who stumbles but never falls, she makes technical accidents the motors of the stories told by each work. Her eye, concentrating or contemplative, is on the pools of paint—their extent, form, drippings, transparencies and opacities—leaving to fate the suggestion of falsely fortuitous figures. Imperceptibly, consciousness passes from matter to image. The hidden figure appears, and in the same movement displays all the uncertainty of a presence that has to do with the equilibrium between the dissimilarity of the colour field and the mimetics of shape; the figure that emerges and the disfiguration of the characters and landscapes; the clarifying form of an add-on, or the formlessness that persists in the material. This balancing act pulls painting in the direction of the image, without ever taking away its origins in matter. The eye of the spectator, for its part, oscillates between the close and the distant in the world of detail. From a distance, in the first place, the dynamic is what surprises; the relatedness of the elements of representation in a general movement that inhabits the surface of the canvas, and structures the composition. From close up, the details of a technique, like those of an iconography, initially indistinct, cluster around what is taking place on stage. This or that tangled clump, multicoloured and iridescent, reveals in its thickness, both in volume and in colour, a pair of snails that can be made to appear or disappear by just a few centimetres' displacement of the viewpoint. An ink wash that seems featureless from a distance turns out, from closer up, to be full of lupine figures with perplexed expressions. There is an inventory of this iconography to be compiled, between the obvious and the underlying—that which discloses itself at first sight, and that which can be made out only over time. The red dolls, sometimes little girls, sometimes women; the faces that emerge from the substance itself; the wolves; the birds with supersonic plane fuselages; the lambs, the fruit, strawberries and apples; the globular, astonished eyes, stupefied or sad, but in any case watchful; the bushes; the little men; the towns; the clouds; the cliffs and volcanoes; not forgetting Betty Boop; the female magician; the fur balls. All of these, in their reciprocal interactions, contribute to distinctive moments of narration. In this iconography, it is possible to

figures que le regardeur inattentif n'avait pas su voir, vient le temps de la liberté et de la maitrise. Tout repose alors sur la concentration, à la fois introspective et plastique. Marlène Mocquet ressemble à l'archer chinois qui, décochant la flèche, l'accompagne par l'esprit jusqu'au cœur de la cible que pourtant il ne vise pas : inconscience totale mais suprême maîtrise, résultat d'une discipline implacable de gestes répétés indéfiniment. Plus peut-être que pour d'autres, le phénomène de l'apparition semble essentiel à cette peinture, à la fois parce qu'il habite la pratique de l'artiste et parce qu'il fascine le spectateur. Dans l'atelier, l'artiste puise dans la fluidité de la matière et les aléas de la pâte les raisons de faire émerger des figures à la naïveté feinte. Marlène Mocquet, comme quelqu'un qui trébuche mais toujours se rattrape, fait de l'accident technique le moteur des histoires que chaque tableau raconte. Le regard concentré ou méditatif de l'artiste s'attache aux flaques, à leur étendue, à leur forme, aux dégoulinures, aux transparences, aux opacités, et laisse au hasard la suggestion de figures faussement fortuites. Insensiblement, la conscience passe de la matière à l'image. La figure cachée apparaît et dans le même mouvement révèle toute l'incertitude de cette présence tenant à l'équilibre entre la dissemblance de la tache et le mimétisme de la forme, à la figure qui émerge et à la défiguration des personnages et des paysages, à la forme qui se précise d'un rajout et à l'informe qui persiste dans la matière. Ce jeu d'équilibriste tire la peinture du côté de l'image sans jamais lui retirer son statut d'artisanat de la matière. Le spectateur de son côté se laisse prendre à l'aller et retour du regard naviguant du près au lointain, de l'ensemble au détail. De loin, c'est la dynamique qui surprend d'abord, la mise en relation des éléments de la représentation dans un mouvement général qui habite la surface de la toile et en construit la composition. De près, les détails d'une technique en même temps que d'une iconographie, d'abords indistincts, viennent peupler les alentours de ce qui se déroule sur la scène. Tel pâton emberlificoté, multicolore et irisé révèle dans son épaisseur un couple d'escargots, tout autant en volume qu'en couleur, qu'un déplacement de quelques centimètres du point de vue suffit à faire apparaître ou disparaître. Tel lavis d'encre semble uni de loin et peuplé de figures de loup, de près, de visages ébahis. Il y aurait un inventaire à faire de cette iconographie, de l'évidente et de la sous-jacente, de celle qui se révèle au premier abord et de celle qu'on discerne à la longue. Les poupées rouges, parfois fillettes, parfois femmes, les visages qui s'extraient de la matière, les loups, les oiseaux au fuselage d'avions supersoniques, les agneaux, les fruits, fraises et pommes, les yeux globuleux ou ébahis, stupéfaits ou tristes, en tout cas scrutateurs, les buissons, les petits bonhommes, les villes, les nuages, les falaises et les volcans, sans omettre Betty Boop, la magicienne et les boules de poils, construisent dans leurs actions réciproques des moments singuliers de récit. On décèle dans cette

discern a rich visual culture, even if its genealogy cannot always be retraced. The apples, as though attached to the plane of the picture, are reminiscent of Cézanne. A given portrait may suggest Velásquez. A landscape swarming with monsters could be referring us back to Bosch. A monotonous glance rekindles a memory of Goya's Manzanares. But the figures that are moving around on the clouds also reactivate the story of Mary Poppins.

Marlène Mocquet imposes painting on an art world in which it often seems like an outdated medium. Her work appears to have neither origin nor destination, neither intellectual presuppositions nor philosophical conclusions. It generates technique without this ever being either unique or decisive. It is simply pragmatic. With elation, but without exclusiveness, all the triturations of matter, the procedures and hybridisations are possible, provided they are technically and visually viable.

iconographie une culture visuelle riche sans pourtant que jamais il ne soit possible d'en remonter la généalogie. Les pommes, comme accrochées au plan de la toile, évoquent peut-être Cézanne, tel portrait rappelle Vélasquez, tel paysage peuplé de monstres nous renvoie à Bosch, et tel regard atone suscite le souvenir du Goya de Manzanares. Mais tout aussi bien les personnages se déplaçant sur les nuages réactivent l'histoire de Mary Poppins.

Marlène Mocquet impose la présence de la peinture dans un monde de l'art qui paraît souvent en faire un médium désuet. Sa peinture semble n'avoir ni origine, ni destination, ni présupposé intellectuel, ni conclusion philosophique, s'engendrant de la technique sans que jamais celle-ci ne soit ni unique, ni déterminante. Elle est pragmatique. Avec jubilation mais sans être exclusive cependant : toutes les triturations de la matière, tous les procédés, toutes les hybridations sont possibles, à seule condition que cela tienne techniquement et visuellement.

JUDICAËL LAVRADOR

The hots for blots
À la tache

In the 1990s, painting in France had ceased to be a major concern or a relevant activity for young artists (as indeed for the critics), at a time when photography, video and all the different types of installation were arousing enthusiasm, both theoretical and formal. These media dominated the conceptual realm, leaving painting to languish in sempiternal debates about taste, the well-painted versus the badly-painted, the concept of "touch", and questions of doing (or undoing) repeated to the point of caricature. And so, having in a sense been forced out of the domain of contemporary art, painting became embroiled in purely formal questions. It is easy to imagine the solitude some painters must have felt in their studios during this period of disaffection; and indeed a number of them have admitted that isolation weighed heavy on them, along with an acute awareness of bucking the general trend. It was not that they were attempting to take up a position apart from, if not marginal to, the art scene; it was a situation they simply had to accept. In France not many stuck to their guns through thick and thin. But of these, Marlène Mocquet is one. The singularity that pervades her work derives in part from the artistic context that has led to painting being insufficiently, and above all poorly, represented, discussed, commented on, and viewed in France since the mid-1990s. Contrary to what one might expect, however, this young artist does not view painting as a battle horse. Nor does she see herself as heralding a return of painting to a position of strength or grace, or opening up a new pictorial era, or even proposing a new way of painting. What is new, essentially, is the relaxed attitude she brings to the medium. This does not mean facility, but rather a sense of not having to justify the fact of being involved in painting today. And she does talk about her (essentially) vital need to paint. But she looks at painting as a means, not an end. Her painting does not take Painting as its sole horizon. She does not hold herself splendidly aloof from the world, nor from the history of Painting. She uses it as a way of figuring, or disfiguring, portraits and scenes, while being clear about the degree of calculation that enters into her project, with its grey areas, its false starts, its imponderables, the

En France, dans les années 1990, la peinture ne représenta plus pour les jeunes artistes (et pas davantage pour les critiques) un enjeu majeur ou une pratique pertinente. Tandis que la photographie, la vidéo et tous les types d'installation suscitaient dans le même temps un enthousiasme théorique autant que plastique. Ces formats accaparèrent le domaine conceptuel, laissant la peinture aux prises avec de sempiternels discours sur le goût, sur le bien peint/mal peint, sur la touche, autant de questions sur la question du faire (ou du défaire) qui à force d'être ressassées ont fini par mener aux pires caricatures. Et, poussée en quelque sorte hors du domaine de l'art contemporain, la peinture a fini par se complaire dans certaines questions exclusivement formelles. De là, on peut se représenter l'immense solitude que certains peintres ont dû ressentir dans leur atelier durant cette période de désaffection. Bon nombre d'ailleurs avouent que cet isolement a pesé dans leur pratique, ainsi que la conscience d'aller à contre-courant. Ce n'est pas qu'ils revendiquaient cette position un peu à part, voire marginale, sur la scène de l'art contemporain. C'est simplement qu'ils ont dû faire avec. Et en France, ils ne sont pas très nombreux à s'y être tenus obstinément. Marlène Mocquet est de ceux-là. Or, la singularité qu'on reconnaît de toute part à son travail tient en partie à ce contexte artistique qui a fait de la peinture une pratique sous et surtout mal représentée, discutée, commentée ou vue, en France depuis le milieu des années 1990. Mais, contrairement à ce qu'on pourrait attendre, la jeune artiste ne fait pas de la peinture un cheval de bataille. Elle ne se fait ni le héraut d'un retour en force ou en grâce de la peinture, ni l'apôtre d'une nouvelle ère picturale, ni même d'une nouvelle manière de peindre. Ce qu'il y a de nouveau plutôt c'est la décontraction avec laquelle elle aborde ce médium. Décontraction ne signifie pas facilité, mais plutôt une manière de ne pas avoir à justifier le fait d'en passer par la peinture aujourd'hui. Marlène Mocquet parle en effet plutôt de la nécessité quasiment vitale qu'il y a pour elle de peindre. Mais elle conçoit la peinture comme un moyen et non pas comme une fin en soi. Sa peinture n'a pas pour seul horizon la Peinture. Elle ne se tient pas splendidement à l'écart

13

randomness of the way paint can run, or that of a blotch—the work of painting, in sum. And the singularity of her work lies in a combination of these two dimensions: her pictures are an expression of her obsessions, which willingly embrace the contradictions inherent in the medium itself. These may for example take the form of a colour, a streak, an unexpected slip with which one has to *deal*, in a spirit of equanimity. Mocquet thus gives a new sense to the concept of "dealing": that of negotiating with painting.

Hence the unusual character of the scenes represented. It is a singular form of painting, in effect, that hangs *Une chèvre violette* (A violet goat) upside down, its mouth stuffed with a little girl who's thrilled with her curious hobbyhorse. And no less extraordinary is the silhouette wearing a top-hat and rainbow trousers that strides from one cloud (wreathed in smiles) to another. Or the bluish, wet-looking painting with the *daisy planted in the sea*—a radiant daisy, delighted to find itself in the company of two seaweed creatures. This is the world of the wonderful, a genre that leaves behind the laws of reason and reality without causing its denizens any surprise. Unlike the world of fantasy, there is no irruption of the unreal into the real, but a framework and a set of characters emancipated from any real, rational referent. Many of Mocquet's motifs seem, in fact, to draw on the world of fairy-tales. The female magician, gingerbread, the little girl who wanders through the paintings; and, of course, Little Red Riding-Hood, closely followed by the wolf; but also the scarecrow and the enchanted castle; not forgetting the ruddy apple that punctuates a number of scenes. The problem is that the world of the wonderful, the fairy tale and all the associated imagery, intended for children, is too full of clichés, too big—as big as a haunted castle. It is a minefield, more dangerous than ever; because once these shores have been trodden, there is no going back, no counterpoint. This genre steamrollers all the rest with the power of its images, stories and, yes, its analyses. Too affirmative, it refers to key works, and the psychoanalytic approach that has taken hold of it: *Alice in Wonderland*; but also Deleuze's study, the Disney version of Lewis Carroll's book, and beyond that, the portmanteau aesthetic categories, the oneiric and the surrealistic.

"Surrealistic", in the circumstances, is one more synonym of "singular", making it a possible qualification for this figurative painting style full of fanciful or fantastic beings who are generally droll, even (or especially) when they take on the features of monsters or mutants with sinuous shapes and multiple faces. These over-excited throngs, with backgrounds of colourful landscapes, are often reminiscent of Bosch. There again, the surreal represents an impasse, in that it is largely connoted by the history of art and the age in which it appeared, following the discovery of the

du monde ni non plus de l'histoire de la Peinture. Elle en use comme d'un moyen de figurer ou de défigurer des portraits ou des scènes, en admettant à la fois la part calculée du projet et ses zones d'ombre, ses ratés, ses impondérables, le hasard d'une dégoulinure, d'une tache, bref, le travail de la peinture. C'est à la combinaison de ces deux dimensions que tient d'abord la singularité de ce travail : les tableaux de l'artiste sont un moyen d'expression de ses propres obsessions, qui admettent volontiers la contradiction que lui apporte le médium lui-même. Des contradictions qui prennent par exemple la forme d'une couleur, d'une traînée, d'une bavure imprévue avec laquelle il va falloir *composer* joyeusement. Ainsi, Marlène Mocquet redonne-t-elle sens au mot composition : une manière de négocier avec la peinture.

D'où le caractère insolite des scènes représentées. Singulière peinture en effet celle qui suspend tête en bas une *Chèvre violette* à la gueule chargée d'une petite fille ravie de son drôle de dada. Non moins extraordinaire, celle qui suit une silhouette coiffée d'un haut-de-forme et au pantalon arc-en-ciel, sautant d'un nuage (tout sourire) à l'autre. Ou celle-là, encore, bleutée et comme mouillée, qui plante une *marguerite dans la mer*, marguerite radieuse et enchantée de se trouver en la charmante compagnie de deux algues marines. C'est l'univers du merveilleux, genre qui outrepasse allègrement les lois de la raison et du réel, sans pour autant qu'aucun de ses habitants ne s'en étonne. Au contraire du fantastique, il n'y a pas là surgissement de l'irréel dans le réel, mais un cadre et des personnages émancipés de tout référent réel et rationnel. Bien des motifs dépeints par Marlène Mocquet semblent d'ailleurs emprunter au domaine des contes de fées. La magicienne, le pain d'épice, cette petite fille qui se promène dans les tableaux, puis, bien sûr, le chaperon rouge suivi de près par le loup, mais aussi l'épouvantail, le château enchanté, sans oublier la pomme rouge qui ponctue nombre de scènes. Le problème c'est que le merveilleux, les contes de fées et leur imaginaire à destination des enfants, trop cliché, trop gros, gros comme un château hanté, est miné, plus dangereux que jamais. Parce qu'une fois engagé sur ces rives, il n'y a guère de retour ou de contrepoint possibles. Le genre écrase le reste de toute la puissance des images, des récits et même des analyses qu'il recèle. Trop marqué, il renvoie à ses œuvres phares et aux analyses psychanalytiques qui s'en sont emparées, à *Alice au pays des merveilles* donc mais aussi à l'étude que Deleuze en a livrée, puis à la version Walt Disney du roman de Lewis Caroll et au-delà à toutes les catégories esthétiques fourre-tout, l'onirisme et le surréalisme.

«Surréaliste» est en l'occurrence un autre des synonymes de «singulier». Il permet de qualifier cette peinture figurative pleine de créatures fantasques, voire fantastiques, drôles en général, même ou surtout quand

unconscious, at the very time when photography was displacing painting, which had been shaken up internally by the appearance of abstraction. But we have moved on from there.

Stuck in the studio

What then is to be understood by "singular"? Perhaps the simplest definition, in fact, is neither the surrealising exoticism of fairy-tale figurative painting, nor the extravagance, audacity or desuetude that might perhaps be attached to painting today, this being a medium like any other, and the painter an artist like any other. If Marlène Mocquet's approach to painting is "singular", it is because the experience through which it is channelled is highly personal—that of Mocquet herself. In other words, the point is for the painter to share the moment when she attains physical contact with her creation, the moment when the world takes on a signification for her through an action which, in depicting it, mimics its texture, evanescence and unreason, as proof of a need to get back to the source, the creative moment, the origin, the author, for example in those canvases where Mocquet expresses herself in the first person—*Moi en Betty Boop* (Me as Betty Boop), *Moi en Mammouth* (Me as a mammoth). Another instance of this is the place where the work "occurs"—the studio. And this is what Mocquet emphasises. Which is far from being self-evident. Many artists these days have left their studios, preferring to take over the exhibition space. The *in situ* mode, or that of the display, instantiates the work only when it is exhibited, or staged. In fact the art of the 1990s was largely concerned with working on the time limits of the exhibition, which had become a medium in itself. And painting has not avoided the dilatation in time and space of that which was formerly confined within the boundaries of the frame. Ephemeral wall paintings in keeping with the dimensions of the exhibition space, or pictorial works that take account of the gallery, or the store-room, or perhaps the collector's salon, interrogate the mobility of painting and its circulation between surfaces or milieux (social, economic, commercial, public, private). But there is nothing of this kind in Mocquet's work. The studio, and everything that goes on there, between the painter and her canvas, are the alpha and omega of her work. This space-time, which is that of creation in all its stages, both mental and technical, may ring a bell with those who recall Hans Namuth's photographs or Henri-Georges Clouzot's film on Picasso. One can imagine interminable encounters between the painter and her canvas, in sudden gestures motivated by flashes of inspiration. One can readily conjure up a film of this magical act. One can pursue the legend, and be intoxicated by the spirals of mystery that emanate from the painter's studio. Numerous magazine photo-portraits of Mocquet in paint-spattered jeans, at work among unfinished paintings, relate to this comprehensible fascination.

elles prennent les traits de monstres ou de mutants aux contours souples et aux visages multiples. Grouillants, surexcités, les personnages évoquent des scènes à la Jérôme Bosch. Le tout sur fond de paysages hauts en couleur. Mais là encore, une fois que vous avez dit ça, surréaliste, c'est l'impasse. Parce que le surréalisme se justifie largement au regard de l'histoire de l'art, au regard de l'époque où il apparaît : dans les décennies qui suivent la découverte de l'inconscient, au moment aussi où la photographie déplace le rôle de la peinture, déjà bousculée en son sein par l'apparition de l'abstraction. Or, on n'en est plus là.

Attelée à l'atelier

Que faut-il entendre alors par singulier? Peut-être le plus simple en fait : ni l'exotisme surréalisant d'une peinture figurative de conte de fées, ni l'extravagance, l'audace ou la désuétude qu'il y aurait à peindre aujourd'hui – la peinture, un format comme les autres et le peintre, un artiste comme les autres –, mais donc, si cette peinture est singulière, c'est parce qu'elle s'institue au fil d'une expérience très personnelle, celle de Marlène Mocquet elle-même. Dès lors, il s'agirait de partager avec le peintre ce moment où elle touche elle-même au contact physique de sa création, ce moment où le monde prend un sens, pour elle, par l'acte qui le dépeint, en mime la texture, l'évanescence, la déraison. La preuve qu'il faut en revenir à la source, au moment créateur, à l'origine, à l'auteur : ces toiles où, à la première personne, Marlène Mocquet se met en scène (*Moi en Betty Boop, Moi en mammouth*). Autre preuve, l'endroit où l'œuvre a lieu. Celui que Marlène Mocquet privilégie : son atelier. C'est loin d'être une évidence. Bien des artistes aujourd'hui sont sortis de l'atelier préférant gagner l'espace d'exposition. Sur le mode de l'in situ ou sur le mode du display, l'œuvre n'a lieu que lorsqu'elle est exposée, voire mise en scène. L'art des années 1990 fut même largement occupé à travailler les limites de temps de l'exposition, devenue un médium en soi. La peinture n'a pas échappé à cette dilatation dans le temps et dans l'espace de ce qui se tenait bien enclos dans les limites du cadre. Wall-paintings éphémères adaptés aux dimensions d'un lieu, ou travaux picturaux rendant compte de leur transport de l'atelier à la galerie, voire dans la remise, ou de leur accrochage dans le salon d'un collectionneur, interrogent la mobilité de la peinture, sa circulation d'une surface à l'autre, d'un milieu (social, économique, marchand, public, privé) à l'autre. Rien de tel chez Marlène Mocquet. L'atelier ainsi que tout ce qui s'y déroule entre le peintre et sa toile constitue l'alpha et l'oméga du travail. Cet espace-temps, celui de la création dans toutes ses étapes, mentales et techniques, peut faire fantasmer le spectateur qui se souvient des photographies d'Hans Namuth ou du film de Clouzot (*Le Mystère Picasso*, 1956). On imagine des face-à-face interminables entre le peintre et sa toile, des gestes soudains motivés par une vive inspiration. On se fait

But there is no need to go as far as the studio. No need to project oneself into it. Because for Mocquet, the studio is already a space, of projection, not one of reclusion. Or if it were, the paintings themselves would open windows. Dynamic, adventurous, exploring lost cities and worlds that are unknown, distant, unlocatable on the map, they displace the edges of the frame. If the studio is an anchoring point for creativity, then paintings, for their part, work ceaselessly to *raise* the anchor, cost what it may. Hence the little girls, often walking round or playing the funambulist, like the *Petite fille à la balance*, rushing down a steeply inclined staircase. Hence also the crowds of constantly moving figurines—matchsticks, birds, flowers—lit by a flame or swaying in the wind; or again, the cyclist pedalling across a field, or the coloured silhouettes following *Chacun son chemin* (Each one his path). On the march, then, or rather *Bon vent* (Fair wind), according to the title of the picture in which a vacuously smiling figure indicates the direction to be taken: right turn, outward, out of the frame.

Storm under canvas

It is in this sense, above all, that Mocquet's work is "singular": it signifies a return to the studio in order to look for a way out; a return to the picture, as a way of shaking it up. And the rhythm is anything but languid. It is no easy matter—far from it—for the *Missiles petites filles* to fly across the canvas like arrows, blonde tresses waving in the wind, bodies stretching out towards an unseen target. Mocquet's figures, all formed in paint, then contoured in broad lines, pointing or leaning outwards, look beyond the frame. Or rather, it is as though they were being led off towards the borders of the painting. As though they were all simply passing through it; passing by; passing that way. Result: the scene is off-centre. Everything seems to be taking place on the peripheries. And since the centre has been hollowed out, there is nothing stable—neither up nor down, left nor right. The *Ville à l'envers* (Town upside down) has in effect lost its way. But what puts this world on the road, or leaves it by the roadside, with its landscapes, entities and objects, is painting. Heading for great amplitudes, scattering one and all, having lost any sense of a centre, it is simply looking for a form which has slipped away, and will not give itself up; but which then bursts forth, before dissolving into another.

If everything is thus in movement, this is the result of painting—the work of painting that slides obstinately between the brush hairs on the surface of the canvas, seeking form—of which the painting seems, in the end, to have but a vague insight, or a hazy memory. Mocquet's modus operandi is known: allowing the paint to have its way before attempting to guide it by the addition of mouths, eyes or objects; scarcely modifying things; profiling this or that silhouette. She has invented a way of using randomness, accidents, the propensities of matter, spontaneous mixings of colour.

volontiers un film de cet acte magique. On continue la légende et on s'enivre des volutes de mystère qui se dégagent de l'atelier du peintre. Les nombreuses photos de magazines qui portraiturent Marlène Mocquet en blue-jean de travail maculé de peinture entre les murs de son atelier et entre les toiles inachevées relèvent de cette fascination bien compréhensible. Mais nul besoin d'aller dans l'atelier. Nul besoin de s'y projeter. Parce que l'atelier est déjà pour Marlène Mocquet un espace de projection et non pas un espace de réclusion. Ou s'il l'est, ce sont les peintures qui y ouvrent des brèches. Dynamiques, aventurières, exploratrices de cités et de mondes perdus, inconnus, lointains mais insituables sur la carte, les toiles endossent la charge de faire bouger les limites du cadre. Si l'atelier est un point d'ancrage de la création, les toiles, elles, travaillent sans cesse à lever l'ancre coûte que coûte. D'où ces fillettes souvent en marche, ou jouant au funambule telle cette *Petite Fille à la balance*, dévalant un escalier pour le moins pentu. D'où aussi ces nuées de figurines – allumettes, oiseaux, fleurs – toujours en mouvement, allumées par une flamme ou balancées par le vent, d'où encore ce cycliste pédalant à travers champs et ces silhouettes colorées qui arpentent le tableau en tous sens, suivant *Chacun son chemin*. En marche donc, ou plutôt *Bon Vent* selon le titre de ce tableau où un personnage au sourire béat indique la direction à suivre : à sa gauche, vers le dehors, hors du cadre.

Tempête sous un *canvas*

C'est en cela surtout que le travail de Marlène Mocquet est singulier : il affirme un retour à l'atelier pour en chercher l'issue. Un retour au tableau pour mieux le mettre en branle. Le rythme y est tout sauf gentillet. Ça n'est pas, loin de là, une promenade de santé que de se mouvoir sur la toile pour ces *Missiles petites filles* qui volent comme des flèches acérées, natte blonde au vent et corps tendu vers une cible hors-champ. Les petits personnages de Marlène Mocquet, tous formés dans la peinture, puis silhouettés à gros traits, braquent leur regard ou pointent leurs gestes, s'inclinent vers le hors-cadre. Mieux, ils sont comme emportés vers les marges du tableau. Comme s'ils ne faisaient tous que le traverser, qu'en passer par lui, ou par là. Résultat, la scène est décentrée. Tout semble se dérouler à la périphérie. Et partant, puisque le centre se vide, il n'y a plus ni haut ni bas, ni gauche ni droite qui ne tiennent. Et *La Ville à l'envers* a en effet perdu le nord. Or, ce qui lâche en chemin, ou sur le chemin, tout son monde, paysages, créatures, objets, c'est la peinture. Se dirigeant ainsi vers les grandes largeurs, éparpillant tout son monde, et ayant perdu le sens du centre, elle ne fait là que partir en quête de la forme qui se défile, se refuse, surgit, avant de se dissoudre dans une autre.

Si tout est ainsi en mouvement, c'est le résultat de la peinture, du travail de la peinture qui file obstinément entre les poils du pinceau, à la surface

In this respect, she is not operating alone. And painting, with its paths, its passages, its layers, its drops, its blotches, thick and viscous like mud, or infused and opalescent on a barely brushed canvas, ends up by revealing nothing other than itself, or this somewhat scary work that it carries out by itself, so that what often comes to light is this other entity that is at work—painting personified. But to personify, in a story, is to ascribe to an inanimate thing the qualities or appearance of an animate being—in a rhetorical figure whose canonical example is that of Zola, in *La Bête Humaine*, ascribing monstrous strength to a locomotive—thereby attributing a soul or a body to objects, or indeed to elements of nature.

Everyone and no one (painting personified)

La Petite fille qui dégouline (The little girl dripping), *Le Goutte-à-goutte de l'oiseau* (The bird drip), *Les deux taches de peinture bleue* (The two blobs of blue paint), *Les taches qui me ressemblent* (The blobs that look like me) explicitly implement this way of *animating* painting. One work in particular, *Attaquée par la peinture* (Attacked by paint), initiates an amusing inversion of functions. It is true that this scene showing a young girl pressed against a wall, threatened by streaks of paint crawling like snakes, dramatises the way in which the artist sees her work (as something carnal, irrepressible, irrational, even terrifying). It nicely demonstrates that Mocquet does not paint, but is painted; in other words, that she is not the subject, but the object, of painting, which takes upon itself the task of making the painter a passive object rather than an active subject. *Attaquée par la peinture* is not a one act drama, or a strong image, or a dramatic profession of faith. It is a user's manual for painting, a way of indicating that these works do not belong to the painter personally, that she has not been more interventionist than was reasonable. Paradoxically, also, it expresses a need to qualify the idea that the artist's obsessions are what is being shown here.

Other works extend this mechanism of personification. Painting comes to dominate the entire canvas. It "takes life" as the same time as it takes shape. And vice versa: forms, beings, animals, objects, landscapes, and natural elements born of and through painting *remain* painting. In other words, the work simultaneously figures and disfigures. It admits to that on which it works, while faithfully representing, and at the same time admitting, the impossibility of the task. Profiling oneself without being able (or willing) to channel the blots, runs, drips—*Les taches qui me ressemblent*, or *La petite fille qui dégouline*—liquidates the profile. While everyone nowadays is capable of instantaneously assessing the quality of images on digital devices, and erasing them if they are hazy, fuzzy or badly composed, painting reasserts the domain of the visible that cannot actually be seen: that of the slip-up, the shortcoming, the error that suggests one

de la toile, à la recherche de la forme dont le tableau semble n'avoir au final qu'une vague intuition ou un vague souvenir. On sait par ailleurs comment procède Marlène Mocquet : laissant ainsi courir la peinture avant de tenter de la guider en ajoutant une bouche, des yeux, des objets, en rectifiant à peine le tir, en profilant telle silhouette, elle s'invente une méthode pour composer avec le hasard, les accidents, le penchant de la matière, le mélange spontané des couleurs. Elle n'est donc pas tout à fait seule à opérer. Or, la peinture, sa course, ses passages, ses couches, ses gouttes, ses taches, empâtées et grasses comme des bouses, ou infusées et opalescentes sur une toile à peine effleurée, finit par ne révéler rien d'autre qu'elle-même. Ce travail un peu effrayant qu'elle accomplit d'elle-même. Si bien que ce que cerne Marlène Mocquet c'est souvent cet autre au travail, la peinture personnifiée. Personnifier, dans un récit, c'est prêter à une chose inanimée les qualités ou l'apparence d'un être animé. Cette figure rhétorique par laquelle, exemple canonique, Zola prête la force monstrueuse de *La Bête humaine* à une locomotive, donne ainsi une âme ou un corps aux objets ou même aux éléments naturels.

Tout le monde et personne (la peinture personnifiée)

La Petite Fille qui dégouline, *Le Goutte-à-goutte de l'oiseau*, *Les Deux Taches de peinture bleue*, *Les Taches qui me ressemblent* mettent explicitement en œuvre cette manière d'*animer* la peinture. Un tableau en particulier, *Attaquée par la peinture*, initie même un drôle de renversement des tâches, si on peut dire. Certes, cette scène d'une jeune fille plaquée au mur, sidérée de se voir ainsi menacée par ces traînées de peinture rampant comme des serpents, informe dramatiquement sur la manière dont l'artiste conçoit son activité (quelque chose de charnel, d'irrépressible, d'irrationnel, de terrifiant même). Le tableau indique assez joliment qu'elle ne peint pas, mais qu'elle est peinte. Autrement dit, qu'elle n'est pas le sujet mais l'objet de la peinture, qui se charge de faire du peintre un objet passif plutôt qu'un sujet actif. *Attaquée par la peinture* n'est pas un drame en un acte ou une image forte ; n'est pas une profession de foi dramatiquement affichée : c'est un mode d'emploi de l'œuvre à l'usage des spectateurs. Une manière d'indiquer que les peintures ne lui appartiennent pas en propre. Qu'elle n'y a pas mis sa patte plus que de raison. Et, paradoxalement, qu'il faut nuancer l'idée que ce sont les obsessions de l'auteur qui sont dépeintes ici.

D'autres toiles étendent ce mécanisme de la personnification. La peinture, conquérante, répand son domaine sur tout le champ de la toile, et «prend vie» en même temps qu'elle prend forme. Et inversement : les formes, les êtres, les animaux, les objets, les paysages, les éléments naturels qui naissent dans et par la peinture restent peinture. Autrement dit, l'œuvre figure et défigure en même temps. Elle avoue simplement ce à quoi elle travaille :

Anthropomorphic landscapes

But personification also affects the natural elements. The relationship with nature is based on a complex mode. And the human presence can take strange forms in Mocquet's work. It is part of the landscape: driven into the side of a mountain, lost, minuscule and vulnerable, schematic; seen as stick bodies in the too-pale sky of *Paysage aux parachutes* (Landscape with parachutes); or face to the ground, in the ground, head to toe, but also head to earth, in a sense, in *L'Homme à terre* (Man aground); or again cosmically, as in *L'Homme planète* (Planet man), where it occupies the heart of a planet, in a voyage to the centre of sidereal space. The human being is of a piece with nature, drawing on its qualities, forms, textures, and colours, but in return giving it back its physical solidity and the clarity of its features. In this respect, though, man is not singular. He is multiple, taking on a thousand and one appearances, diluted or extended, stretching the limits of his body and identity to the outer reaches of his environment.

L'Homme à terre shows a corpulent individual colliding head-first with the earth-coloured lower edge of the canvas. In the first place, on the comical nature of the situation, with its ridiculous, awkward protagonist. Face too round, aghast, mouth open—this "man aground" looks the part. But the title also designates the figure in the most tragic sense of a man in pain and distress; a beaten man. Grazing the bottom of the canvas, he is at his lowest ebb. Ground down, in a sense. His goose-shit-green complexion and grainy, lumpy, puffy skin suggest that the earth has rubbed off on him, as if he had taken root in it—hence the red body that emphasises folds and ramifications (here an arm, there a foot), and gives him the silhouette of a tree. Unless he goes to ground, if not underground. Unless he is the brother of the mole in Kafka's story *The Burrow*, which recounts its life as a fearful creature that has to hide in order to live, but in the end does not complain. The story can of course be read, not just as an animal tale, but also as a metaphorical account of a reclusive, paranoid human life, shut away and isolated from the rest of the world—a life in which the earth is not that upon which one stands, but that into which one disappears. In the same way, it might be said that Mocquet's character squirms *into* the ground, within which he sprawls. He bites into the earth (hence the mouth that seems to splutter out pieces of it) rather than falling onto it. He rushes into it of his own accord rather than being plunged into it by accident. The earth is his element, in sum, and the title could almost be understood as "L'Homme de terre" (The man of earth). The expression is metaphorical. But in another work, *L'Homme poussière et le violoniste* (The dust-man and the violinist), the principal personage is clearly made up

à représenter fidèlement en même temps qu'à admettre l'impossibilité de cette tâche. À se profiler sans pouvoir (vouloir) canaliser les taches, les coulures, les bavures (*Les Taches qui me ressemblent* ou *La Petite Fille qui dégouline*) qui liquident le profil. Tandis qu'aujourd'hui tout le monde est en mesure de juger instantanément de la qualité du portrait sur son téléphone mobile ou son appareil numérique, de l'effacer si l'image est floue, bougée, mal cadrée, la peinture réaffirme bel et bien ce domaine du visible qu'on ne saurait voir : le domaine du ratage, du manque, de l'erreur, qui affirme qu'on ne peut jamais tout cerner, tout rendre net. Surtout pas soi.

Paysages anthropomorphiques

Mais, la personnification touche aussi les éléments naturels. Le rapport avec la nature s'institue sur un mode complexe. L'être humain y est présent de manière étrange. Engoncé dans une montagne, perdu, minuscule et vulnérable, schématique avec son corps de bâtonnets dans un ciel trop pâle (*Paysage au parachute*), ou bien face contre terre, dans la terre, tête-bêche mais aussi terre-bêche en quelque sorte (*L'Homme à terre*), ou bien encore cosmique, comme dans cette toile où il prend pied en plein cœur d'une planète, dans un voyage au centre de l'espace sidéral (*L'Homme planète*), l'être humain chez Marlène Mocquet participe du paysage. Il est un bout de nature. Il lui emprunte ses qualités, ses formes, ses textures et ses couleurs, mais lui abandonne en retour sa solidité physique, la netteté de ses traits. Singulier, pour le coup, l'homme ici ne l'est pas. Il est multiple, se revêt de mille et une enveloppes, se dilue et s'étend, étire les limites de son corps et de son identité à la dimension de son environnement.

L'Homme à terre met ainsi en scène un personnage au corps obèse, tombant tête la première au bas de la toile sur un sol couleur terre. Le tableau joue d'abord du comique de situation, celui qui fait rire dans la farce aux dépens d'un protagoniste ridicule et maladroit. La face trop ronde, les yeux stupéfaits et la bouche ouverte, cet *Homme à terre* a bien le profil de l'emploi. Toutefois, le titre désigne aussi le personnage dans le sens plus tragique d'un homme en peine, en détresse, d'un homme abattu. Rasant le bord inférieur de la toile, il semble être au plus bas, être plus bas que terre en quelque sorte. Son teint vert caca d'oie et sa peau granuleuse, grumeleuse et boursouflée, sont le signe que la terre a déteint sur lui, comme s'il y avait pris racine – d'où encore ce corps rouge qui fait la part belle aux plis et aux ramifications (un bras là, l'autre pied à l'opposé) qui lui font une silhouette d'arbre. À moins qu'il ne se terre, voire s'enterre. À moins donc qu'il ne soit frère du narrateur de cette nouvelle de Kafka, titrée *Le Terrier*. Ce récit adopte de bout en bout le point de vue d'une taupe. Laquelle raconte en détail sa vie d'animal craintif, qui se cache pour vivre, mais qui finalement ne s'en plaint guère. La nouvelle se lit bien sûr

18

of a mass of greyish, dispersive matter under a thick layer of transparent varnish. The most amazing thing, here, is that the dust is so compact, and that this volatile material seems, literally, to dust off the cloud of paint opposite. To blow off the dust: the expanse of paint is liquefied in a movement of recoil or reversal; so that in this case, curiously, dust is incorporated into the wind, which itself, ordinarily, has the power to induce flight (in dust). The result is that Mocquet passes not only from man to nature (or its elements), but also, allusively or directly, from one element to another. Upon dust she confers the qualities of wind, and vice versa. And in this way her figurines take on several consistencies at the same time, the result being that they exemplify transitions from one element to another, not just each element on its own. Like a present-day alchemist, she sets out a relationship to an essentially unstable, transient world. Everything is destined to be transformed, transduced, transfigured.

The reason for disguise is explicitly examined in *La Petite fille déguisée en arbre* (The little girl disguised as a tree), which associates it with a children's game rather than, for example, a lover's deception or a spy's subterfuge. This remains, however, a case of duplication (if only partial). The two spindly legs that stick out from the hollow tree trunk with its leafless branches take on, as it were, a plant-like otherness. To appear "other", for the little girl, is not to be "another" *sui generis*, but other than human. It is the sense of the transhuman, or even that of transhumance, as in the Kafkaesque utterance "*Moi en mammouth*" (Me as a mammoth)—a hairy pachyderm, in effect, with an inoffensive air. Apart from its contribution to the fetching, self-deprecating self-portrait, what the mammoth represents is the antediluvian past to which it belongs. Looked at in this way, as a prehistoric likeness, the picture identifies otherwise the Ego displayed as a mammoth. Ego is a painter as well as a cave painting, with all that is mysterious, fascinating and grotesque about it. Which is what is perhaps being talked about by the two figures behind the mammoth. What (they seem to be asking each other) is the nature of this painting whose connection with contemporary history is so minimal that it harks back to an immemorial form, or rather to the virtues that painting is supposed to have possessed in a bygone age? One recalls the set of paintings in which the American Verne Dawson explored the cosmic, divine origins of the days of the week, i.e., Monday, Moon-day; or Tuesday, from the Germanic God Tiw, related to Mars, with an inflamed red planet in which the face of the Roman God of War can be seen. This brings painting into the ambit of Myth, Antiquity, popular beliefs and rituals linked to the rhythm of the planets. And it would seem that Mocquet, in *L'Homme planète* or *L'Arc en ciel humain* (The human rainbow) takes a similar view of History, conditioned by a sort of folklore, in the best sense of the term—that of fables, philosophical tales, primitive and naive paintings that celebrate the

non pas seulement comme un récit animalier, mais comme un récit métaphorique d'une vie humaine recluse, paranoïaque, vouée à se calfeutrer et à s'isoler du reste du monde. Où la terre n'est plus ce sur quoi on a pied mais ce dans quoi on disparaît. De même donc, il se pourrait bien que le personnage peint se vautre dans la terre, s'y ébroue ou plutôt qu'il la creuse à pleines dents (d'où cette bouche qui semble en postillonner des morceaux) plus qu'il n'y choit. Qu'il s'y précipite comme de lui-même, plus qu'un accident ne l'y précipiterait. La terre en somme serait son élément et, pour un peu, le titre s'entendrait alors comme L'Homme de terre. L'expression est métaphorique mais a priori pas cette autre, *L'Homme poussière*, une toile où le personnage est bel et bien fait d'un amas de matière grisâtre et éparse engluée sous une épaisse couche de vernis transparent. Le plus étonnant ici est que la poussière tienne de manière si compacte. Et que cette matière volatile semble littéralement époustoufler le nuage de peinture en face. Époustoufler ou souffler tout court : la tache de peinture se liquéfie dans un mouvement de recul ou de bascule. Si bien que, par une curieuse métonymie, la poussière se trouverait être ici le vent. Le vent qui, lui, d'ordinaire a le pouvoir de la faire voler (en poussière). Si bien que Marlène Mocquet passe non seulement de l'homme à la nature (ou à ses éléments), mais en outre, allusivement ou directement, d'un élément à l'autre. À la poussière, elle prête les qualités du vent, et réciproquement. Ses figurines revêtent ainsi plusieurs consistances à la fois. Et à force, incarnent davantage ce passage d'un élément à l'autre plutôt que chaque élément. Telle une alchimiste moderne, l'artiste affirme ainsi un rapport au monde essentiellement instable et passager. Tout est voué à se transformer, à se déguiser, à se métamorphoser.

Le motif du déguisement est explicitement traité dans *La Petite Fille déguisée en arbre*, titre qui renvoie ici le déguisement plus à un jeu enfantin qu'à une tromperie amoureuse par exemple, ou à la feinte d'un espion. N'empêche que c'est une pratique du dédoublement (même partielle). Les deux jambes frêles dépassant d'un tronc d'arbre creux aux branches sans feuilles se dotent en l'occurrence d'une altérité végétale. Paraître autre n'est pas pour la petite fille être une autre, mais être autre qu'humain. Transhumain en quelque sorte, et transhumance même avec ce tableau à l'énoncé kafkaïen : *Moi en mammouth*. Soit en effet un dinosaure hirsute, à l'air inoffensif, qui fait jaser deux personnages murmurant à l'arrière-plan. Outre ce joli autoportrait en forme d'autodérision, ce dont le mammouth se charge ici c'est quand même de ce passé antédiluvien auquel il appartient. Vue ainsi, vue comme un portrait préhistorique, la toile identifie autrement le Moi qui s'affiche en dinosaure. Car Moi c'est alors aussi bien le peintre que la peinture, celle mystérieuse, fascinante et grotesque de l'époque des cavernes. Ce pour quoi d'ailleurs ça jase autant dans le dos du mammouth. Qu'est-ce que c'est, semblent se demander

connection of man with the rhythms of the universe, unfathomable time and space perpetually in movement, where past, present and future coalesce, here and now.

"The world thus composed in the heads of children is so rich and beautiful that we do not know if it is the exaggerated result of learned ideas, or the remembering of a previous existence, the magical geography of an unknown planet," wrote Gérard de Nerval in his *Voyage en Orient*. But without taking Marlène Mocquet for a child (far from it!), this ambiguity—this doubt with regard to what one has learned, which has to do with magic—is the paradigm in which her painting locates itself. What is it that has to do with knowledge, namely that of the history of art, and in particular that of painting? And what is it that has to do with contingency, randomness, instinct, the unusual, the new, the singular? In other words, how is one to get away from the heavy history (of painting)? How is one not to see, in a given blotch or drip, a mere knife-scrape, the presence, however tenuous, of an ancient, or indeed contemporary, master— Velásquez or Richter? How is something new to be achieved in a medium that is so crowded, so haunted, so "inhabited"? These are true-false alternatives in the case of Marlène Mocquet, who sets out, along the same line, on the same playing field, or rather the same battlefield, the known and the unknown, the visible and the invisible, the doing and the letting-do. Singularly collective.

les deux personnages, que cette peinture qui s'ancre si peu dans l'histoire contemporaine pour préférer en revenir à une forme immémoriale ou plutôt aux anciennes vertus qu'on prêtait à la peinture dans un lointain passé? On ne peut s'empêcher de penser à l'Américain Verne Dawson dont une série de tableaux revisite l'origine cosmique et divine des noms des jours de la semaine. Monday (Moon-day) représente donc la Lune, Tuesday (mardi, le jour de Mars) une planète rouge enflammée où transparaît le visage du dieu de la Guerre chez les Romains. Ce faisant, il ramène la peinture dans le giron du mythe, de l'Antiquité, des croyances et des rituels populaires, connectés au rythme des planètes. Il semble que Marlène Mocquet, dans *L'Homme planète* ou *L'Arc-en-ciel humain*, s'inscrit aussi dans cette histoire-là, mâtinée d'un folklore au meilleur sens du terme, celui des fables, des contes philosophiques, des peintures primitives, des peintures naïves aussi qui célèbrent la connexion de l'homme au rythme de l'univers, à un temps et à un espace insondables, perpétuellement en mouvement et où le passé, le présent et l'avenir, l'ici et le maintenant se confondent.

« *Le monde qui se compose ainsi dans la tête des enfants est si riche et si beau qu'on ne sait s'il est le résultat exagéré d'idées apprises, ou si c'est le ressouvenir d'une existence antérieure et la géographie magique d'une planète inconnue* », écrivait Gérard de Nerval, dans son *Voyage en Orient*. Or, sans faire, loin de là, de Marlène Mocquet une enfant, cette ambiguïté, ce doute autour de ce qu'on apprend et ce qui relève de la magie, est le paradigme dans lequel s'inscrit sa peinture. Qu'est-ce qui relève du savoir, de la connaissance de l'histoire de l'art, de celle en particulier de la peinture, et qu'est-ce qui relève de l'accident, du hasard, de l'instinct, de l'insolite, de l'inédit, de la singularité? Autrement dit, comment échapper à la lourde histoire (de la peinture), comment ne pas voir dans telle tache, dans telles traînées, dans la moindre raclure au couteau, la présence, même ténue, de tel maître ancien ou même contemporain, de Vélasquez ou de Richter? Comment faire du nouveau avec un médium aussi peuplé, aussi hanté, aussi habité? Autant de vraies-fausses alternatives dans le cas de Marlène Mocquet qui inscrit sur une même ligne, un même terrain de jeu, un même champ de bataille plutôt, le connu et l'inconnu, le visible et l'invisible, le faire et le laisser-faire. Singulièrement collectif.

HUGUES JACQUET

Once upon a time: Marlène Mocquet's painting
Il était un temps : la peinture de Marlène Mocquet

"… within the great flowing of the Imaginary"

What do I think about love? Well, nothing really. I'd like to know *what it is*, but, being inside it, I see it in existence, not in essence. […] So even if I talked about love from one end of the year to the other, I couldn't hope to catch the concept other than 'by the tail'—in flashes, formulas, surprises of expression, dispersed within the great flowing of the Imaginary: I'm in the *bad place* of love, which is its dazzling place. 'The darkest place', says a Chinese proverb, 'is under the lamp.'"[1]

Where do Marlène Mocquet's paintings take us, if not into, and face to face with, this great flowing of the Imaginary? Like Roland Barthes' warnings, even before the *incipit*, about his inability to provide anything other than fragments of a discourse on love, commentary on painting comes up against the painful writing of the sensorial. And in order to become properly acquainted with Mocquet's work, it is necessary to approach the twilight zone where the empire of light gives way, as Barthes recalls, to the darkest place. Let us go where Marlène Mocquet leads us—to a threshold, where we open a door behind which lie other doors.

Janus's smile

Like those figures with phantom faces, round eyed, momentarily close to cliffs, Marlène Mocquet, while not overlooking the pitfalls that lurk within what she wants to show us, stands aside from the sounds of the world, the better to apprehend it by diluting her own selfhood—an interiority as fluid as the coloured juices with which she soaks her canvas; as volatile and invisible as essence of turpentine. After graduating from the École Nationale Supérieure des Beaux-Arts, she rapidly became acquainted with success, and with the celerity of the art market. In a world where few produce, but many comment, immediate acclaim and youth elicited a hint of a smile; a liminal smile; a line with an barely perceptible curve. It can nonetheless be seen that if this mouth were to open more widely it would

« … à travers le grand ruissellement de l'Imaginaire »

Qu'est-ce que je pense de l'amour ? – En somme je n'en pense rien. Je voudrais bien savoir *ce que c'est*, mais, étant dedans, je le vois en existence, non en essence. […] Aussi, j'aurais beau discourir sur l'amour à longueur d'année, je ne pourrais espérer en attraper le concept que "par la queue" : par des flashes, des formules, des surprises d'expression, dispersés à travers le grand ruissellement de l'Imaginaire; je suis dans le *mauvais lieu* de l'amour, qui est son lieu éblouissant . "Le lieu le plus sombre, dit un proverbe chinois, est toujours sous la lampe." »[1]

Où nous conduisent les peintures de Marlène Mocquet si ce n'est dans et face à ce grand ruissellement de l'imaginaire et, comme les provenances de Roland Barthes indiquant, avant même l'*incipit*, son incapacité à ne donner autre chose que des fragments d'un discours sur l'amour, le commentaire sur sa peinture affronte la douloureuse écriture du sensible. Il faut, pour mieux s'imprégner de son travail, approcher cette zone entre chien et loup, où l'empire de la lumière cède, comme le rappelle Barthes, devant le lieu le plus sombre. Postons-nous pour un temps là où Marlène Mocquet nous conduit, soit sur un seuil. Depuis celui-ci, nous ouvrons une porte derrière laquelle se trouvent d'autres portes.

Le sourire de Janus

À l'instar de ces personnages aux figures de phasmes, aux yeux ronds, par moments proches des falaises, Marlène Mocquet, sans méconnaître les écueils de ce qu'elle veut nous montrer, reste en retrait des bruits du monde afin de mieux l'appréhender en diluant son en-soi, une intériorité aussi fluide que les jus colorés dont elle imbibe la toile, aussi volatile et invisible que l'essence de térébenthine. Jeune diplômée de l'École nationale supérieure des beaux-arts, Marlène Mocquet rencontre le succès et la célérité du marché de l'art. Dans un monde où peu font et beaucoup commentent, le succès immédiat, la jeunesse provoquent ce début de

be "all the better to eat you, my dear". As with Perrault's *Little Red Riding-Hood*—the most melancholy and moralising of all—the girl is clearly stated to be the prettiest in the village. Her fate is sealed; she dies. Innocence and beauty are devoured by the wolf. But something is missing from Perrault's version, though it is present in the popular tradition that is at the origin of the tale: the wolf gives the child a choice between two paths, either of which would take her to her grandmother's house. It is a choice between beauty, with the pleasurable appropriation of time for oneself, and the rockier path of reason. The child is forced to recognise the consequences of her decision. And Marlène Mocquet exposes the flowing of her imagination as an incessant outpouring (she paints a great deal) which nothing can curb, if not other feelings. This outpouring makes itself visible to perception, which is diverted by the many pairs of haunted eyes she insinuates into her paintings. Nor does she shrink from refusing to choose, when, unlike Red Riding Hood, she finds herself at a crossroad. She grasps the principle of reason, and interweaves it with that of pleasure.

The liminal smile also has its other side—that of love and compassion. It is en route, in a state of emergence. Like this young artist's paintings, it has begun its journey, and does not divulge its purpose. The smile is dedicated to the Other. It is the one that is addressed, before nightfall, by the mother to the child, who is necessarily the birth of a smile. Too open, it unsettles; absent, it belies the promise of unconditional love. Liminal (*limes*, the threshold), it marks the start of a story; from light to darkness, from day to night, from sound and words to the silent sea of inner images. Mocquet places us at this threshold. She is beside us, neither further ahead nor remaining behind to study our reactions. She is entirely in her painting, which is present, as it is present to the movements of the painter. Painting and thinking, it is from this hovering on the brink of conscious hypnosis that she draws her abstractions, then her figurations. It is the shadow perpendicular to the light source that she explores.

Although there is this inherent difficulty in commenting on a body of work that is apposed, above all, to feelings, it is possible to seize the first threads that indicate how the warp espouses the weft to form an open work in continuous evolution. Faced with the individuation of society, which the community of artists cannot elude, strategies of positioning with regard to the art market are diverse, and the objectives more or less questionable. Mocquet does not apply any strategy, and an obverse form of definition shows that her work is not traversed by particular symptoms of postmodernism. Her work contains few quotations, remixes or repetitions, if not that of her characters, who, becoming emancipated from the frame, transport their strangeness from one representation to another. And she

sourire – le sourire liminaire – une ligne à l'insensible courbure. On devine cependant que si cette bouche s'ouvrait plus ce serait pour mieux «te manger mon enfant». Comme dans *Le Petit Chaperon rouge* de Charles Perrault, la version la plus triste et la plus moralisante du conte, la jeune fille – est-il précisé – est la plus belle du village. Elle va connaître une fin sans appel, elle meurt, l'innocence et la beauté dévorées par le loup. Il est cependant une étape absente du conte de Perrault bien que toujours présente dans la tradition populaire à l'origine de cette histoire. L'enfant perdu se voit proposer par le loup deux directions possibles pour rejoindre son aieul. Cette décision à prendre, entre la beauté, l'appropriation jouissive d'un temps à soi et le sentier plus raide de la raison, poste l'enfant devant les conséquences de ses choix. Marlène Mocquet, en exposant le ruissellement de son imaginaire, flot incessant – elle peint beaucoup – que rien ne vient entraver si ce n'est d'autres sensations, en s'offrant au regard, tout en le divertissant, en glissant nombre de paires d'yeux hallucinés dans ses toiles, ne craint pas de refuser de choisir quand, à l'inverse du petit chaperon rouge, elle se trouve à la croisée des chemins. Elle se saisit du principe de raison et l'entrelace avec le principe de plaisir.

Le sourire liminaire a aussi son pendant, celui de l'amour et de la compassion. Il est en chemin, en devenir. À l'instar des peintures de cette jeune artiste, il a commencé sa route et il tait sa finalité. Ce sourire est dédié à l'autre. Il est celui adressé, avant la nuit, par la mère à l'enfant. Ce dernier est obligatoirement la naissance d'un sourire, trop ouvert, il inquiète, absent, il vient nier la promesse d'un amour inconditionnel. Liminaire, *limes* «le seuil», il marque le début d'une histoire, de la lumière vers l'obscurité, du jour vers la nuit, du bruit et des mots vers la mer silencieuse des images intérieures. Marlène Mocquet nous positionne sur ce seuil, elle est à nos côtés, ni plus loin, ni en arrière pour scruter nos réactions. Elle est entièrement à sa peinture, une peinture présente comme elle est présente au geste de peindre. Peindre et penser, de cet état au bord d'une hypnose consciente, elle tire ses abstractions puis ses figurations. C'est cette ombre à la perpendiculaire de la source lumineuse que Mocquet vient explorer.

Même s'il y a cette difficulté inhérente au commentaire d'une œuvre adossée avant tout aux sensations, il est possible de saisir les premiers fils indiquant comment la chaîne épouse la trame pour former une œuvre ouverte, en évolution continue. Devant l'individuation de la société, à laquelle n'échappe pas la communauté des artistes, les stratégies de positionnement face au marché de l'art sont diverses et les buts plus ou moins avouables. Mocquet n'applique pas de stratégie, et une définition en creux montre que son œuvre n'est pas traversée par certains des symptômes du postmodernisme. Il y a peu, dans son travail, de citations, de remix ou

displays no reactivations of a denatured romantic ideal in which formal research sets the seal on a turning in upon the self. A work that embraces the imagination does not thereby necessarily absent itself from the world, or from others. Quite the contrary. And in this respect, Mocquet is part of a lineage, between connivances of thinking processes and formal affinities: the symbolists, fin-de-siècle movements, the surrealists, CoBrA, etc.

Fairy-tales, dreams and reality: painting the unsayable

The backgrounds of Mocquet's paintings, particularly in the larger formats, are often left unprimed. "The background of the canvas has its space", she says. By making it visible, she passes on to the viewer the responsibility of tracing out the boundary between the elements that are held in common—those we share—and the artistic gesture. If reality is in the first place this raw material, its perceptible presence is also a metaphor of creativity: it is a sign of the reality with which the painter must come to terms. The material imposes a duality in which the painter and the elements each lead the dance. As a result of her multiple experimentations, Mocquet has a deep knowledge of painterly media, and knows how to lead them towards the dream-like presences with which she confronts us. While placing herself at a distance from this reality, she leaves it within reach of perception as an imponderable, highly visible datum.

Taking root in this communal reality, which is the first threshold that opens out onto her imagination, Mocquet's paintings renew ancient analogies: that of sleep and death, or that of morbid impulses and love, in the work of creation. She takes her place here in total singularity, following this game with the unconscious. If we can name it, today, this flowing of the imaginary incorporates many artists into an invisible genealogy. There is still a question of thresholds—between night and day, between sleep and wakefulness, between reason and dream. And it is in this respect that Mocquet revisits, if only in fragments, the Surrealists' experiments.

It was in 1924 that André Breton set out the concept of surrealism as a dictionary definition. He subsequently reworked it several times, though in fact nothing changed other than the point of view and the form. The following formulation, in our view, comes closest to describing Mocquet's work: SURREALISM—"Everything leads to the belief that there exists a certain point in the mind from which life and death, the real and the imaginary, the past and the future, the communicable and the incommunicable, the above and the below cease to be perceived contradictorily. It is in vain that one might seek, in surrealist activity, a motive other than the hope of determination of this point" (Breton).[2] It is thus possible to interpret a part of Mocquet's work in terms of the "inner model" that Breton

Contes de fées, rêves et réalité : peindre l'indicible

Ses fonds de toile, notamment pour les plus grands formats, sont souvent laissés vierges de toute préparation. «Le fond de la toile a son espace» confie-t-elle. En donnant à voir le fond de toile, elle laisse au soin du spectateur de tracer la frontière entre les éléments en commun, ceux que nous avons en partage, et le geste artistique. Si la réalité est d'abord cette matière première, sa présence visible est aussi métaphore du travail plastique : il est signe de la réalité avec laquelle la peintre doit composer. La matière impose un pas de deux où la peintre et les éléments conduisent chacun la danse. Marlène Mocquet, à force d'expérimentations, possède une connaissance poussée des médiums du peintre, elle sait comment les amener vers ces présences oniriques qu'elle dresse face à nous. Tout en partant loin de cette réalité, elle la laisse à portée du regard, donnée impondérable et bien visible.

En prenant racine dans cette réalité commune, premier seuil ouvrant à son imaginaire, les peintures de Mocquet s'adossent à des analogies anciennes, celle entre le sommeil et la mort ou celle des pulsions morbides et d'amour travaillant la création plastique : Marlène Mocquet prend place ici, en toute singularité, à la suite de ce jeu avec l'inconscient. Si nous pouvons aujourd'hui le nommer, ce ruissellement de l'imaginaire inscrit de nombreux artistes dans une généalogie invisible. Il est encore question de seuil, celui entre la nuit et le jour, entre le sommeil et l'éveil, entre la raison et le rêve. C'est à ce titre que la pratique de Marlène Mocquet renvoie, par fragments seulement, vers les expériences des surréalistes.

C'est en 1924 qu'André Breton introduit sous la forme d'une entrée de dictionnaire la définition du surréalisme. Il retravaille cette dernière à plusieurs reprises, ne changeant rien de son objet si ce n'est le point de vue ou la forme de sa définition. Nous retenons celle-ci, proche, à notre sens, du travail de Mocquet. *Surréalisme* : «Tout porte à croire qu'il existe un certain point de l'esprit d'où la vie et la mort, le réel et l'imaginaire, le passé et le futur, le communicable et l'incommunicable, le haut et le bas cessent d'être perçus contradictoirement. C'est en vain qu'on chercherait à

outlined after the birth of the movement. The point is to penetrate this darkest of places, to grope one's way to the intangible frontier that is self-hood. But if automatic writing inspired a set of drawings by André Masson, it is Max Ernst that this playing with the unconscious most strongly brings to mind. There are a number of his works in which the subjects, but also the techniques and media he used to arouse the imagination—collages, rubbings, engravings, models and writings—are reminiscent of Mocquet. In his notes, he mentions the visual discoveries that resulted from the observation of everyday things, and the poetry brought about by their mental juxtaposition. "On 10 August 1925, an unendurable visual obsession revealed to me the technical means I needed to carry out a large-scale implementation of Leonardo da Vinci's lesson. [...] My curiosity was awakened and filled with wonder, and I came to interrogate, without distinction, using the same method, all sorts of materials that could be found in my field of vision: leaves and their veins, the frayed edge of a sack, the brushstrokes in a 'modern' painting, a thread unrolled from a bobbin, etc. My eyes saw human heads, diverse animals, a battle that ended in a kiss ('the fiancée of the wind'), rocks, seas and rain."[3]

Farther on, in his biographical notes, Ernst writes that the forest seems to be eating the sky. And Mocquet paints this anthropomorphic vision. Provocatively, we might say that she does not paint, but that she plays with dilution, sprinklings, projections, diffusion. Unlike Ernst, it is the first stage that produces abstractions. These are future landscapes on which to inscribe her little girls in red dresses, or shifting topographies whose folds uncover large eyes and verticals created by running paint, or again scrapings on which facial features are laid. In a contrast with surrealism, these preparatory stages are far from always constituting the domain of action of Mocquet's unconscious. This imaginary bestiary, with its impossible scales, these fruits and sweetmeats, tempting as they may be in one of the Grimms' tales, are objects of a prior resolve.

It is the porosity of the interface between imagination and reality, between consciousness and unconsciousness, that comes through in Mocquet's paintings. If, as it would appear, she is not a painter of her dreams, reducing the canvas to a sterile recording surface, her painting constitutes a nexus between two worlds—dreaming and conscious, realistic and fictional—and shows that there is nothing equivocal here, but a permanent interpenetration of these two realities. She does not show us "the umbilicus of the dream"; and the figures that gradually take possession of the marks, jets and running paint never wholly derive either from sleep or wakefulness, but start a new story, giving the viewer a possible inception. They are thus origins passed on to the viewer. As Félix Guattari wrote of

l'activité surréaliste un autre mobile que l'espoir de détermination de ce point.» (André Breton.)[2] Il est ainsi possible de lire une partie de l'œuvre de cette jeune artiste à l'aune du «modèle intérieur» dont Breton trace les contours après la naissance du mouvement. Il s'agit de pénétrer ce lieu le plus sombre, tâtonner jusqu'à l'intangible frontière, celle de l'en-soi. Si l'écriture automatique inspire André Masson pour une série de dessins, c'est à Max Ernst que ce jeu avec l'inconscient fait penser. De nombreux travaux, tant dans les sujets que dans les techniques et médiums utilisés pour exciter son imaginaire – collages, frottages, gravures, modelage et écriture –, nous rapprochent des pratiques de Marlène Mocquet. Dans ses notes, Ernst revient sur les découvertes visuelles développées par l'observation des éléments du quotidien et la poésie provoquée par leur juxtaposition mentale : «Le 10 août 1925, une insupportable obsession visuelle me fit découvrir les moyens techniques qui m'ont permis une très large mise en pratique de la leçon de Léonard de Vinci. [...] Ma curiosité éveillée et émerveillée, j'en vins à interroger indifféremment, en utilisant pour cela le même, toutes sortes de matières pouvant se trouver dans mon champ visuel : des feuilles et leurs nervures, les bords effilochés d'une toile de sac, les coups de pinceau d'une peinture "moderne", un fil déroulé d'une bobine, etc. Mes yeux ont vu alors des têtes humaines, divers animaux, une bataille qui finit en baiser (*La Fiancée du vent*), des rochers, *la mer* et *la pluie* [...].»[3]

Il écrit plus loin, toujours dans ses notes pour une biographie, que la forêt semble manger le ciel ; Mocquet va peindre cette vision anthropomorphe. Par provocation, nous pourrions dire qu'elle ne peint pas mais qu'elle joue par dilution, aspersions, projections, diffusion. À la différence de Max Ernst, cette première étape donne les abstractions. Elles sont de futurs paysages sur lesquels inscrire ses petites filles à la robe rouge, des topographies mouvantes dont les plis découvrent de grands yeux ou des verticales créées par les coulées ou les raclages sur lesquels se posent des faciès. À rebours du surréalisme, ces étapes préparatoires sont loin de toujours constituer le terrain de jeu de son inconscient, il arrive ainsi que ce bestiaire imaginaire, aux échelles impossibles, ou que les fruits et les sucreries tentants comme ils le sont dans un conte de Grimm soient l'objet d'une volonté *a priori*.

C'est la porosité de la frontière entre l'imaginaire et la réalité, entre le conscient et l'inconscient qui transparaît dans les toiles de Marlène Mocquet. Si, à l'évidence, elle n'est pas peintre de ses rêves, réduisant la toile à une surface d'enregistrement stérile, sa peinture fait boucle entre les deux mondes – onirique et conscient, réaliste et fictionnel – montrant qu'il n'y a rien d'univoque mais une interpénétration permanente de ces

Kafka's dreams, they are "processes for the production of mutant subjectivity charged with potentialities for indefinite enrichments."[4]

The place proposed by Mocquet could be that of myths—a "nowhere" in perpetual construction on a time line without chronology that disappears the moment it is seized. But looking at the details of her paintings, this hypothesis needs to be revised: if it leads us in the direction of a "nowhere", it is that of fairy-tales, not myths. Bruno Bettelheim insists on the fundamental difference between the mythical hero assisted by the gods, but often doomed to a tragic fate, and the hero of the fairy-tale, who never becomes a superman but remains "one of us". Farther on in his analysis, looking at the optimistic outlook of the fairy-tale in comparison to the tragic dimension of the myth, he emphasises an essential point: "The psychological wisdom of the centuries makes each myth the story of a particular hero: Theseus, Hercules, Beowulf, Brunhilde. Not only do these mythical personages have names, but we are also given the names of their parents, and those of the other main characters in the story. [...] The fairy-tale, by contrast, clearly states that it is going to tell the story of no one special, in other words people very much like ourselves."[5]

The titles chosen by Mocquet legitimise this kind of anthropological viewpoint, with "the little girls", "the volcano woman", "the planet man" or "the metallic man". If the paintings grab spectators by their senses, it is partly because this work on the threshold, and on openings, facilitates exchanges. It is addressed to the adult, but also to the child who has become an adult. This is why Mocquet indicates that her titles are not narrative, but that they are "like the gesture of painting". Her works almost invite us to get personally involved in the fray. They are offered up to the eye, not as a closed universe but as a relay. Like the liminal smile, they imply the other person.

In the first instance, the spectator approaches the artist's large formats with a necessary degree of distance, then begins moving towards the initial threshold in which the internal life of the painting unfolds: Betty Boop's adventures; artificial childhood memories whose formal trace is overlooked, shrouded or embellished by memory; fragments of tales that never existed; poisonous delicacies; mouth-watering apples. Mocquet scrapes paint on the canvas to bring out an archaeology that is both personal and collective. If her face-landscapes are to be discerned more clearly, with their gaping mouths and terribly wide-open eyes, there is nothing for it but to get closer to them. In both the large and small formats, there are details that are "phrases, proverbs, micro-stories..." These pictorial riddles and linguistic approaches to the content of the representation

deux réalités. Si l'artiste ne nous poste pas face à l'«ombilic du rêve», si les figures qui viennent peu à peu s'emparer des taches, jets et coulures ne sont jamais tout à fait issues du sommeil ou de la veille, elles débutent une nouvelle histoire, elles donnent un possible *incipit* au spectateur. Elles constituent alors autant d'origines léguées au regardeur. Ces représentations, comme l'écrit Guattari à propos des rêves de Kafka, se donnent comme «processus de production d'une subjectivité mutante, porteuse de potentialités susceptibles d'enrichissements indéfinis»[4].

Le lieu que propose Marlène Mocquet pourrait être le lieu des mythes, un nulle part en construction perpétuelle sur la ligne d'un temps sans chronologie, aussitôt saisi et aussitôt disparu. Mais en scrutant les détails présents dans les toiles de Mocquet, il faut revenir sur cette hypothèse : si elle nous entraîne vers un nulle part, c'est celui des contes de fées et non du mythe. Bruno Bettelheim insiste sur la différence fondamentale entre le héros mythique, aidé par les dieux mais souvent appelé à une fin tragique, et le héros de conte de fées qui, ne devenant jamais surhomme, reste «parmi nous». Plus loin dans son analyse, portant sur la charge optimiste du conte de fées face à la dimension tragique du mythe, il souligne un point essentiel : «La sagesse psychologique des siècles veut que chaque mythe soit l'histoire d'un héros particulier. Thésée, Hercule, Beowulf, Brunhild. Non seulement ces personnages mythiques ont des noms, mais on nous cite aussi les noms de leurs parents et des autres personnages principaux de l'histoire [...] Le conte de fées, par contre, annonce clairement qu'il va nous raconter l'histoire de n'importe qui, de personnages qui nous ressemblent beaucoup.»[5]

Les titres choisis par Marlène Mocquet permettent ce regard anthropologique, ainsi des «Petites Filles», de *La Femme volcan*, de *L'Homme planète* ou de *L'Homme métallique*... Si ces peintures prennent le spectateur par les sens, c'est aussi parce que ce travail sur le seuil, sur ces ouvertures permet cet échange. Elles s'adressent à l'adulte mais aussi à l'enfant devenu adulte. C'est pourquoi Mocquet indique que ses titres ne sont pas narratifs, «ils sont comme le geste de peindre». Ses peintures nous invitent presque à mettre la main à la pâte, elles sont offertes au regard, non comme un univers clos, mais comme un processus à prendre en relais. Comme le sourire liminaire, elles impliquent l'autre.

Le spectateur se saisit une première fois des grands formats de l'artiste avec un recul nécessaire, puis il entame une avancée vers un premier seuil, celui où se déploie la vie interne au tableau : les aventures de Betty Boop, d'artificiels souvenirs d'enfance, dont la trace formelle est malmenée, occultée ou embellie par la mémoire, des bribes de contes n'ayant

itself make a sidelong reference to Hieronymus Bosch. Some of the playlets he disseminated within the frames of his paintings were in fact inspired by medieval Flemish proverbs and sayings. Among the few preparatory sketches that have come down to us, for example, there is one that represents a water meadow on the edge of a copse, with trees whose trunks have been given ears. And in the gentle slopes and clumps of rushes, scarcely dissimulated, there are—eyes! The drawing was inspired by an adage: "It is better to see and hear, because the forests have ears and the meadows have eyes". If the proposal is inverted, this exhortation to discretion is also an invitation to silence—that of contemplation. The man, and, some centuries later, the bogus little girl are painters first and foremost.

The comparison is extended through perspectives withheld, giving the viewer a feeling of immersion which in the case of Bosch can be harrowing, and which in that of Mocquet denotes false candour. Then comes the same sensual pleasure of colour. In *Christ Carrying the Cross*, now in Ghent, there is a person wearing an extraordinary, brightly coloured hat, in a scene whose deep, august tones illustrate Christ's passion. The conical hat seems both to represent the opalescence of a night with a full moon and to borrow a rainbow from the diurnal spectrum. This strange carnivalesque prosthesis has given rise to a considerable amount of exegesis; but without going too far down that road, it is possible to read into it the pleasure of painting, and above all the use of colour outside of all rational discourse, as we shall see. More than simply conducting an exercise in style, Bosch, with diabolical discretion, expresses the possibility of terrestrial happiness. And Marlène Mocquet too takes hold of this sensualism. No colour is banished from her work. Colour is substance, then sensation; for her, and for us. She pushes her colours towards their points of fluorescence, mixing and displaying them all in "the human rainbow". Once again, she activates a silent metronome between materiality, the outside world, the irreducible "id" and the deployment of the senses, opaque to attempts at description, but filling up, for a time, the feeling of immense emptiness that one carries within oneself…

Active contemplation

The sensualism of Mocquet's painting goes hand in hand with tense, demanding work. Emotions are acquired, not innate. They are the fruit of the artist's controlled compositions. Taking up a position in front of these pictures, we have to give some time to discovery, surprise, and occasionally pacification or discomfort. We awaken senses that had become deadened—and the first of these is sight. Looking too fast, we had forgotten the benefits of languid slowness. Feelings open up to

jamais existé, des friandises vénéneuses, des pommes séduisantes. Elle racle les couleurs sur la toile pour mieux en faire surgir une archéologie à la fois personnelle et commune. Afin de mieux discerner ces visages paysages, ces bouches béantes et ces yeux trop ouverts, il n'est d'autre choix que d'approcher au plus près de la toile. À propos des détails présents dans les grands ou petits formats, ils sont pour elle «des phrases, des proverbes, des micro-histoires…». Ces rébus picturaux, cette approche linguistique du contenu de la représentation font de l'œil à Jérôme Bosch. Certaines des saynètes disséminées par le peintre dans le cadre de ses peintures sont, en effet, inspirées des dictons et des proverbes populaires de la Flandre médiévale. Du peu d'esquisses préparatoires qui nous soient parvenues, il en est une qui représente une prairie à l'orée d'un taillis. Les troncs dans cette futaie portent distinctement des oreilles. Quant aux faibles dénivelés ainsi que les touffes de joncs de cette prairie humide, ils camouflent à grand-peine… des yeux. Ce dessin est inspiré d'un adage : «Il vaut mieux voir et écouter puisque même les forêts ont des oreilles et les prairies des yeux.» Une fois la proposition inversée, ce conseil de discrétion est aussi une invitation au silence, celui de la contemplation, cet homme comme cette fausse petite fille, quelques siècles plus tard, sont peintres avant tout.

La comparaison continue avec les perspectives niées procurant au spectateur un sentiment d'immersion, angoissante chez Bosch, elle est fausse candeur chez Mocquet. Puis vient ce même plaisir sensuel de la couleur. Il y a dans le *Portement de Croix* conservé à Gand, ce personnage avec un chapeau extraordinaire irradiant de couleurs dans une scène présentant des teintes foncées seyantes, de prime abord, pour illustrer la passion du Christ. Ce chapeau conique semble à la fois contenir des opalescences d'une nuit de pleine lune tout en empruntant un arc-en-ciel au spectre de la lumière diurne. Ce chapeau, étrange prothèse de carnaval, a provoqué une exégèse considérable. Sans ouvrir ce chapitre, il est possible d'y lire le plaisir de la peinture et, avant tout, du maniement des couleurs, échappant à tous discours rationnels, comme nous le verrons plus tard. Plus qu'un exercice de style, Bosch exprime, avec une diabolique discrétion, une possible jouissance terrestre… De ce sensualisme Marlène Mocquet s'empare aussi. Il n'y a pas de couleur en disgrâce chez elle, elles sont matières puis sensations, pour elle, puis pour nous. Elle pousse les couleurs vers leurs points de fluorescence, elle les mêle et elle les montre toutes, «l'arc-en-ciel humain». Encore une fois, elle active ce métronome silencieux entre la matérialité, le monde extérieur, l'irréductible «ça» et le déploiement des sens, opaque à la tentative de description et emplissant pour un temps ce sentiment de vide immense que l'on porte en soi…

territories that are not so much virgin as fallow. When we come to a stop, Mocquet draws us into a process of action, and of pleasure. She starts off by spattering the canvas, and in doing so she casts us in the role of Protogenes, who, unable to render the foam on a dog's muzzle, threw his sponge at the canvas in a rage, whereupon the sought-after foam appeared in a fraction of a second. It was Leonardo da Vinci who first told this story, subsequently often repeated, and who insisted on the observation of nature in microcosm. In a blotch (the famous *macula*), he could see an army, or clouds massing above a town. Mocquet is amused by this line of demarcation. When she humanises a vein in a piece of wood, for example, she gives a voice to what was observed even before we spoke for it, and expresses once more the magic of a world that had fallen into disenchantment. And so we penetrate, not without humour, the pleasure principle.

This sensualism has two levels, the first of which is work on materials. For Mocquet, work on colour is firstly that of the pragmatism of substance—that of Paul Rebeyrolle, or Hans Hartung. In the same way that children experiment with the big, broad world by observing nature, Mocquet uses techniques, which she saturates, throws away, disperses, pours, protects, then wrecks. Fluff and dust from a vacuum cleaner take their place on the canvas in a secret conspiracy that forces the *macula* to talk about itself. The resins shine all the more brightly for being juxtaposed with matt tones. Depth responds to the thinnest layers, and the diluted to the dense.

The second level is that of colour. Often leaving the material of the canvas visible and untreated, Mocquet sets up a hidden parallel with the art of tapestry, where the material catches the eye, and the texture is visible. When younger, she studied the applied art in question, coupling the simplicity of a technique that involves no sewing with a long apprenticeship in the use of colour. This is a silent path that entails a need to reflect on colour in order to isolate it at a point—one that functions as an ancestor of the pixel. Matter-colour precedes sense-colour. She cites Josep Grau-Garrica's use of tapestry as his primary means of artistic expression. The thread, as a subtle ally of colour, can generate the frothy or the rough, the silky or the matt. It can gorge on light, or attenuate it.

Unlike drawing, which is a question of line and sign, colour gives itself only to the senses. It does not yield to theory, and is refractory to writing. The dispute between colourist and draughtsman is an ancient one. Drawing has attracted the attention of the philosophers, whereas colour is on trial, too unstable to be reduced to a signification. Drawing, like writing, is a line

Une contemplation active

Le sensualisme de la peinture de Mocquet va de pair avec un travail exigeant, tendu. Les émotions sont acquises et non innées, elles sont le fruit des compositions maîtrisées de l'artiste. En prenant position face à ces toiles, il nous faut marquer un temps de découverte, de surprise, par moments d'apaisement ou d'inconfort. Nous réveillons des sens qui s'étaient engourdis. La vision en premier lieu, – à voir trop vite nous en avions oublié les bienfaits d'une goûteuse lenteur. Les sensations s'ouvrent à des territoires non pas vierges mais laissés en friche. Alors que nous sommes à l'arrêt, elle nous entraîne dans un processus d'action, de jouissance. Elle commence par maculer ses toiles, et ce faisant, elle confie au spectateur le rôle de Protogène. Ce dernier, échouant à rendre l'écume au museau d'un chien, de rage jette son éponge contre la toile et l'écume tant recherchée d'apparaître en une fraction d'instant. C'est Léonard de Vinci qui donne cet exemple tant de fois cité, c'est lui qui insiste sur l'observation de la nature, de son microcosme, et qui dans une tache, la fameuse *macula*, voit se lever une armée ou des nuages s'amoncelant au-dessus d'une ville… Mocquet s'amuse de cette ligne de partition, notamment lorsqu'elle humanise la veine du bois, elle fait parler ce qui a été observé avant même que nous parlions pour lui, elle dit à nouveau la magie d'un monde tombé dans le désenchantement. Nous pénétrons, non sans humour, le principe de plaisir.

Ce sensualisme connaît deux paliers, le premier est celui du travail des matières. Le travail de couleur est tout d'abord pour l'artiste celui d'un pragmatisme de la matière, celle d'un Paul Rebeyrolle ou d'un Hans Hartung. Comme l'enfant expérimente le monde extérieur en observant la nature, Mocquet s'empare des techniques, elle imbibe, jette, disperse, déverse, elle protège puis esquinte. Les bourres et les poussières d'aspirateur s'installent sur la toile dans une conspiration secrète pour mieux forcer la *macula* à faire parler d'elle. Les résines brillent d'autant plus qu'elles sont juxtaposées avec du très mat. L'épaisseur répond aux aplats les plus fins, le dilué au dense.

Le second palier est celui de la couleur. En laissant la matière toile souvent visible, brute et sans apprêts, Mocquet fait fonctionner un parallèle caché avec l'art de la tapisserie, là où la matière s'accroche aux yeux, où la trame reste toujours visible. Plus jeune, elle a étudié cet art appliqué, liant la simplicité d'une technique ne requérant jamais de couture à un apprentissage long des coloris. Un cheminement silencieux nécessitant de se pencher dans la couleur pour l'isoler jusqu'au point ; un point fonctionnant comme l'ancêtre du pixel, la couleur matière avant la couleur sens. Elle cite Josep Grau-Garriga utilisant la tapisserie en arts plastiques comme premier de ses médiums d'expression. La matière du fil de

that stretches out both on paper and on canvas. And it will produce sense. Colour is no more than an effect; it can only be written by comparison or similarity. At best it is to be left to the poets, at worst to the *literati*. This is a debate whose echo is not all that faint—the Surrealists, to begin with, were averse to the very medium of painting, fearing it could undermine the theoretical thinking at the heart of their manifesto. The contemporary era might appear to have called a halt to the confrontation, with the philosopher now conversing on colour; but it is perhaps a little early to close this long debate, which inflamed passions during the Classical period. At any rate Marlène Mocquet's uninhibited use of colour, and the resulting reactions, show that the dichotomy is still a live issue. It has simply taken on a new appearance, playing on the ambivalence of the word "sense", between "making sense" and the ineffability that can be sensed in these works. The discursive yearning that characterises a number of them was what turned the dadaist and surrealist positions upside down. Colours can be vowels, screams, weeping and joy, sounds or memories, breakdown, melancholy, a blossoming or a tarnishing. We can enjoy colour! Animatedly, silently or brilliantly, but without circumlocution, the artist confides to us.

Celebrating vision means getting as close as possible to the small formats, and, with the shrinking of our visual field turning the microcosm into a macrocosm, seizing ellipses and taking suddenly-truncated phrases as relays. Celebrating vision also means positioning oneself in front of the large formats, letting one's eye wander harmoniously over the surface of the canvas, and becoming absorbed in its smoothness; and, in turn, losing oneself in the fabulous contrast between a gaseous state of grey and an appetising pink, then stopping before a texture in large expanses, with the eye suddenly morphing into a mouth. Approaching *Le Saut Orange Fluo* (The Orange Dayglo Leap), reason falters, wondering how two dimensions can contain such depth of light. But we do not actually have to learn this; it is more a question of sloughing off certain forms of learned responses and reflexes. It is our turn to take on tension before the wall of clouds, with verticality responding to verticality; to lose ourselves in the different planes of the painting; to enter into a confrontation with those eyes, some of which, pushing stupor a long way indeed, seem to have glimpsed this most sombre of places.

tissage, subtile alliée de la couleur, permet le mousseux ou le rêche, le soyeux ou le mat, elle se gorge de la lumière ou l'atténue.

À la différence du dessin, déjà ligne et signe, la couleur ne se donne qu'aux sens, elle se refuse à la théorie, elle est revêche à l'écriture. La querelle entre les coloristes et les dessinateurs est ancienne. Le dessin est sujet de l'attention des philosophes alors que la couleur est sous liberté conditionnelle, trop instable pour être réduite à une signification. Le dessin est, comme l'écriture, un trait qui se délie tant sur le papier que sur la toile. Ce trait va faire sens. La couleur n'est qu'effet, elle ne peut s'écrire que par comparaison ou similitude, elle est laissée, au mieux, aux poètes ou, au pire, aux littérateurs. Un débat dont l'écho n'est pas si lointain. Les surréalistes craignaient au départ le médium même de la peinture de peur d'affaiblir la pensée théorique au fondement de leur manifeste. L'ère contemporaine a, semble-t-il, connu l'extinction de ce face-à-face, le philosophe discourant dorénavant sur la couleur. Il est peut-être un peu tôt pour clore cette longue querelle qui anima les passions à l'époque classique. L'utilisation sans pudeur de la couleur chez Marlène Mocquet et les réactions qu'elle provoque montrent que cette dichotomie travaille encore le champ des arts plastiques. Il revêt de nouveaux atours, jouant sur l'ambivalence du mot sens ; entre « faire sens » et l'indicible ressenti face à l'œuvre. Ce besoin discursif tapi dans nombre d'œuvres a retourné comme un gant les propositions dadaïstes et surréalistes. Les couleurs peuvent être voyelles, cris, pleurs et joie, des sons ou un souvenir, se dégrader, mélancoliques, s'épanouir ou se ternir. Que jouissons-nous de la couleur ! Vivement, silencieusement ou avec éclat, mais sans ambages, nous confie cette jeune artiste.

Jouir de la vision, c'est s'approcher au plus près des petits formats et, du rétrécissement de notre champ visuel, faire du microcosme un macrocosme, c'est se saisir des ellipses et prendre en relais les phrases soudain tronquées. Jouir de la vision, c'est se positionner devant un des grands formats et laisser son regard glisser harmonieusement sur la surface de la toile, s'absorber dans sa matité, s'oublier, à notre tour, dans le contraste fabuleux entre un gris à l'état gazeux et un rose appétissant, puis s'arrêter devant la texture en gros aplats faisant de l'œil, soudain, une bouche. À l'approche du *Saut orange fluo* et alors que la raison bute, voir comment deux dimensions peuvent contenir une telle épaisseur de lumière. Nous n'avons pas à l'apprendre, il s'agit plutôt de se défaire de certains apprentissages ou de certains réflexes. À notre tour de rentrer en tension devant le mur de nuages, verticalité répondant à la verticalité, de se perdre dans les différents plans du tableau, d'entrer en face à face avec ces yeux dont certains, poussant loin la stupeur, semblent avoir entraperçu ce lieu le plus sombre.

1. Roland Barthes, *A Lover's Discourse: Fragments*, 1978.
2. A. Breton, P. Eluard, *Abridged Dictionary of Surrealism*, 1938.
3. Max Ernst, in Werner Spies (ed.), *Max Ernst – Vie et oeuvres*, Paris, Editions du Centre Pompidou, 2007.
4. Félix Guattari, *Sixty-five of Franz Kafka's Dreams*, 2007.
5. Bruno Bettelheim, *The Uses of Enchantment: The Meaning and Importance of Fairy Tales*, 1976.

1. Roland Barthes, *Fragments d'un discours amoureux*, coll. «Tel Quel», éd. du Seuil, Paris, 1977, p.71.
2. A. Breton, P. Éluard, *Dictionnaire abrégé du surréalisme*, éd. José Corti, Paris, 2005, p.26.
3. Max Ernst, *Notes pour une biographie, in* Spies Werner (dir.), *Max Ernst – Vie et œuvres*, éd. du Centre Pompidou, Paris, 2007, p.39.
4. Félix Guattari, *Soixante-cinq Rêves de Franz Kafka*, Lignes, Paris, 2007, p.13.
5. Bruno Bettelheim, *Psychanalyse des contes de fées*, éd. du Seuil, Paris, 1976, p.57.

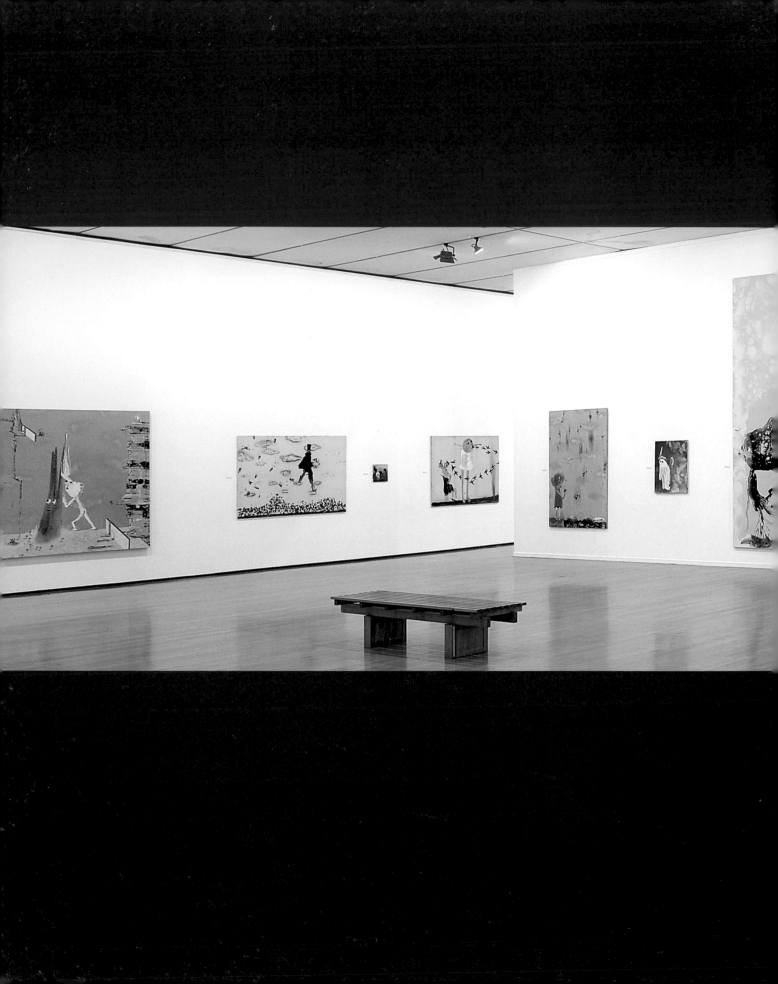

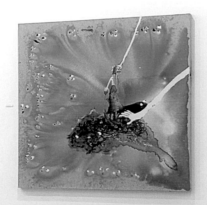

LYON EXHIBITION
L'EXPOSITION À LYON

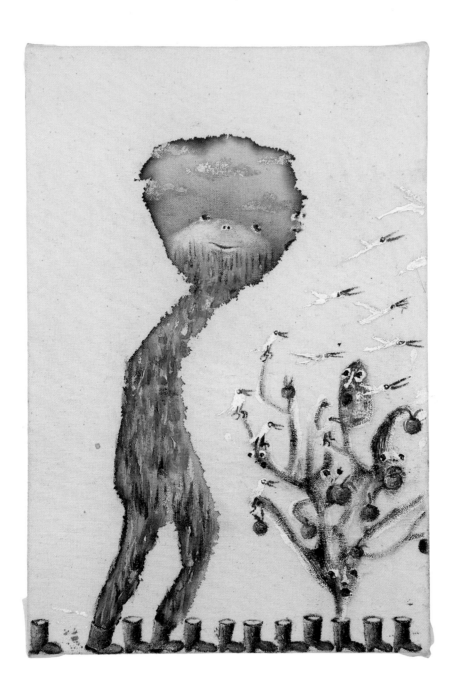

LES CENDRES DE LA PEINTURE, 2007
19 x 24 cm
Collection particulière, Paris

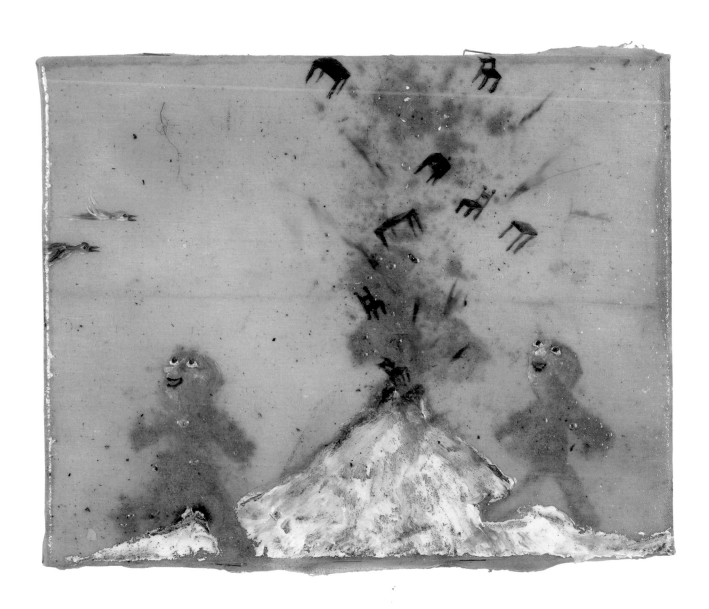

LA PETITE FILLE AUX ESCARGOTS, 2007
195 x 130 cm
Collection particulière

> LA PETITE FILLE
AUX ESCARGOTS, 2007
détail

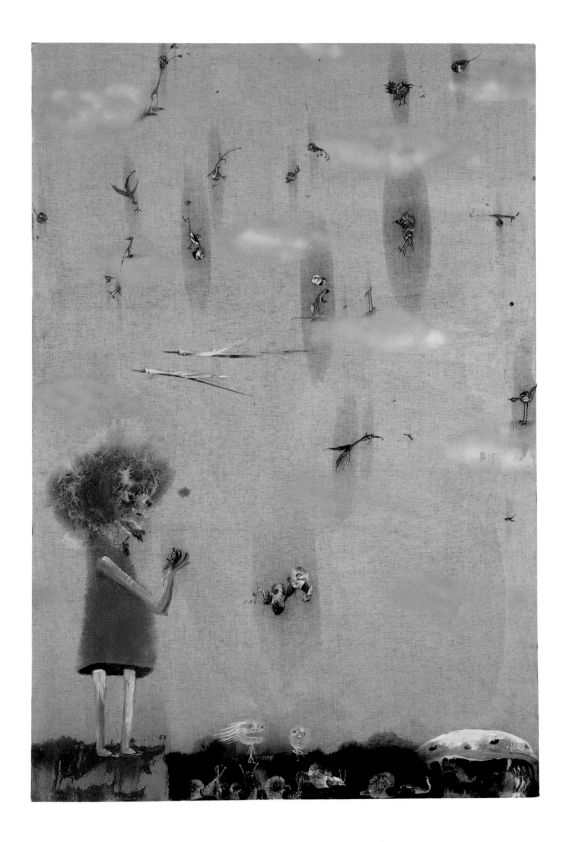

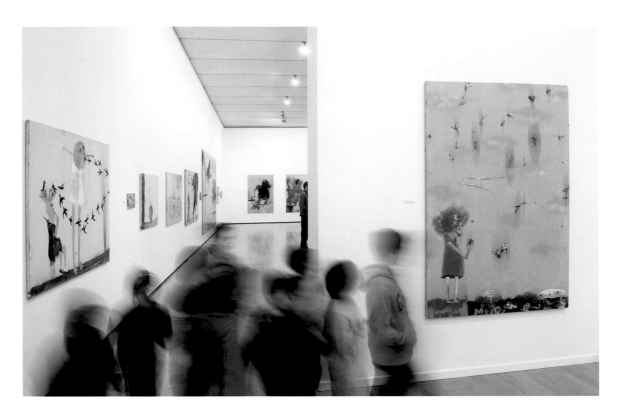

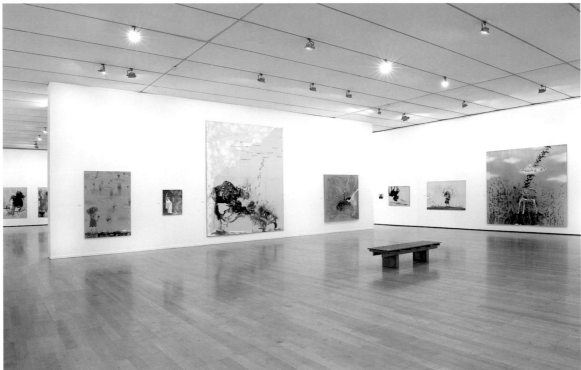

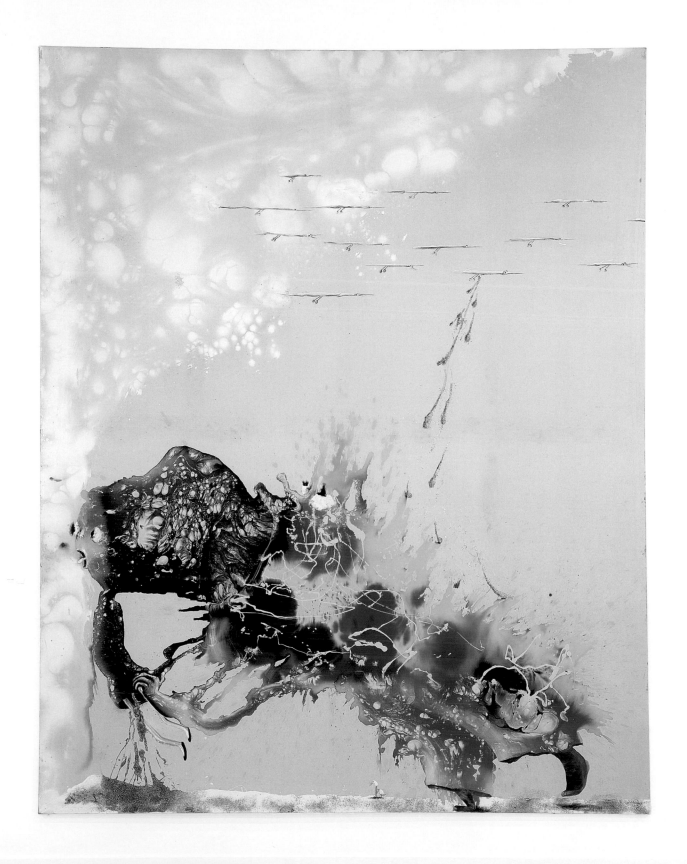

LA FONDATION DU PODIUM
AUX ALLUMETTES, 2007
130 x 190 cm
Collection particulière

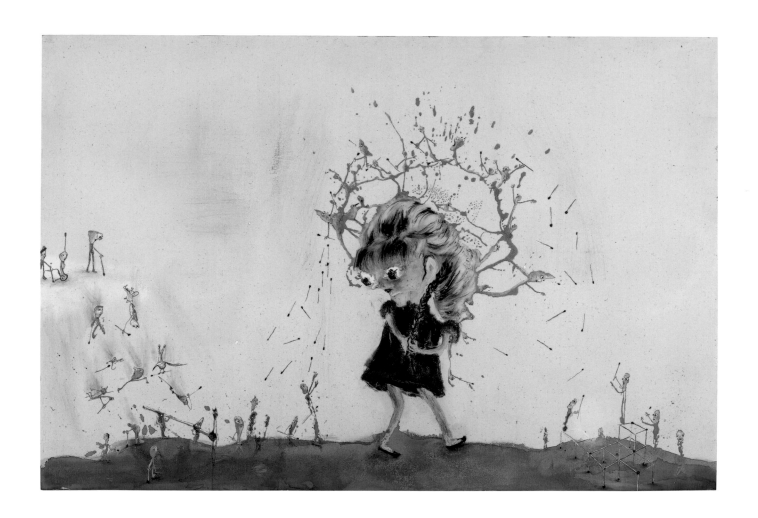

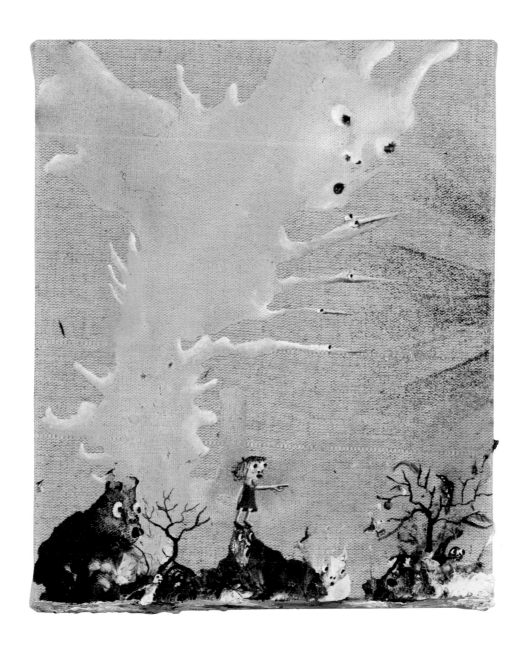

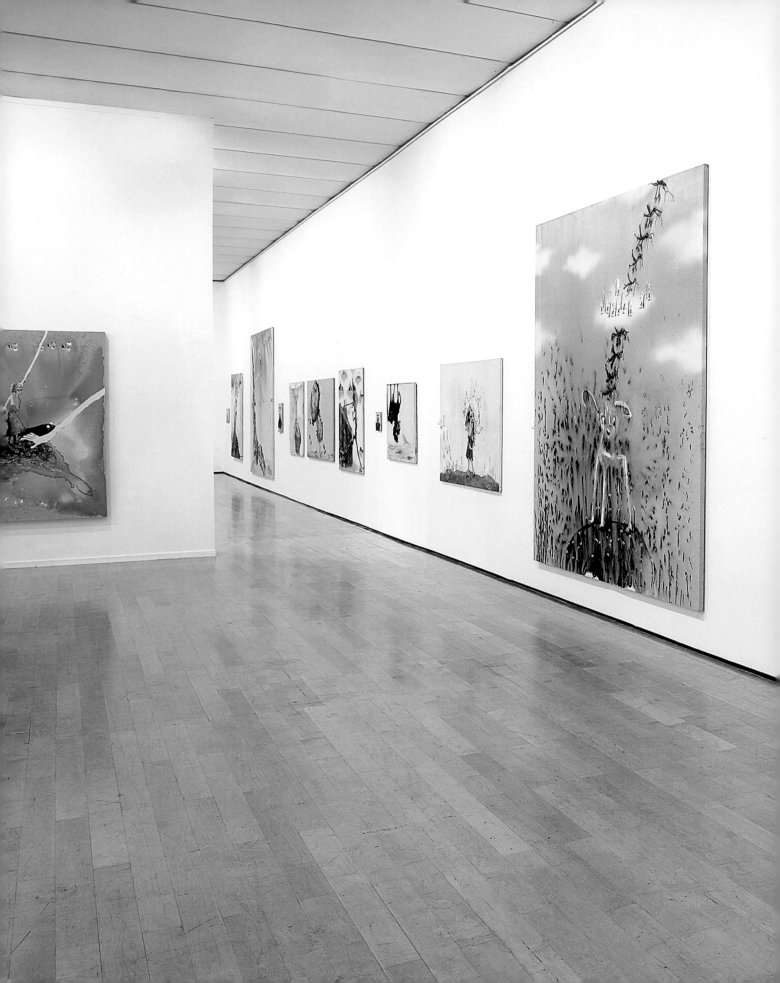

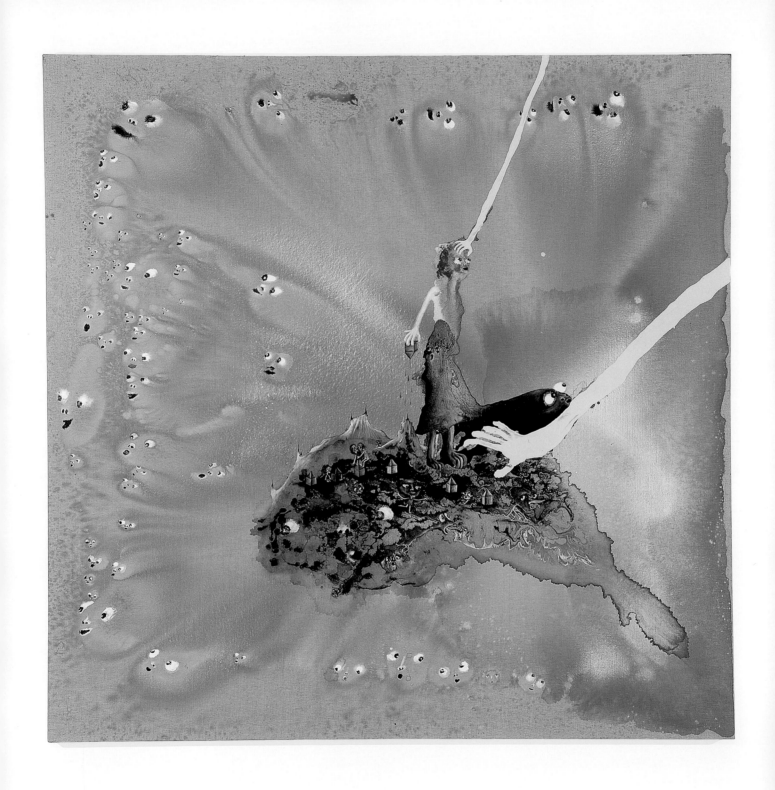

< LA MAISON GOUTTE-À-GOUTTE, 2008
200 x 200 cm
Collection galerie Alain Gutharc

CHACUN SON CHEMIN, 2008
160 x 200 cm
Collection particulière

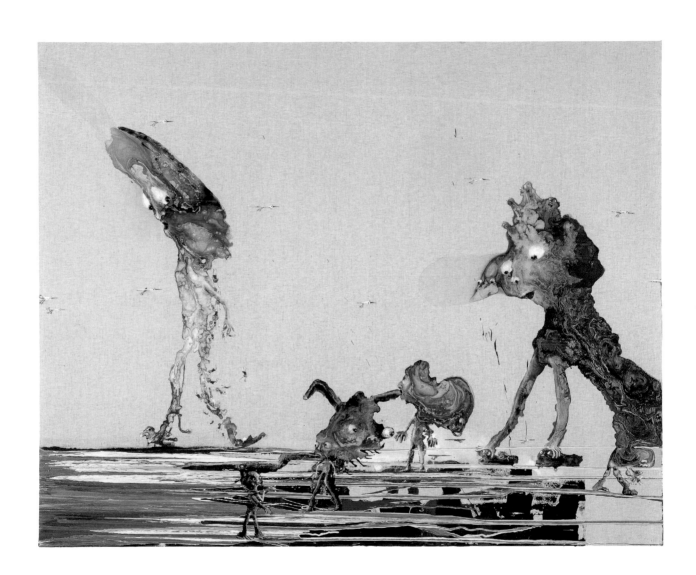

LES BUISSONS, 2007
30 x 37 cm
Collection Clémence
et Didier Krzentowski

LE GOUTTE-À-GOUTTE
DE L'OISEAU, 2008
180 x 100cm
Collection Jean-Pierre Diehl

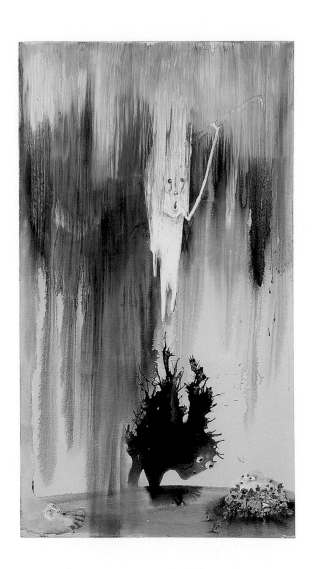

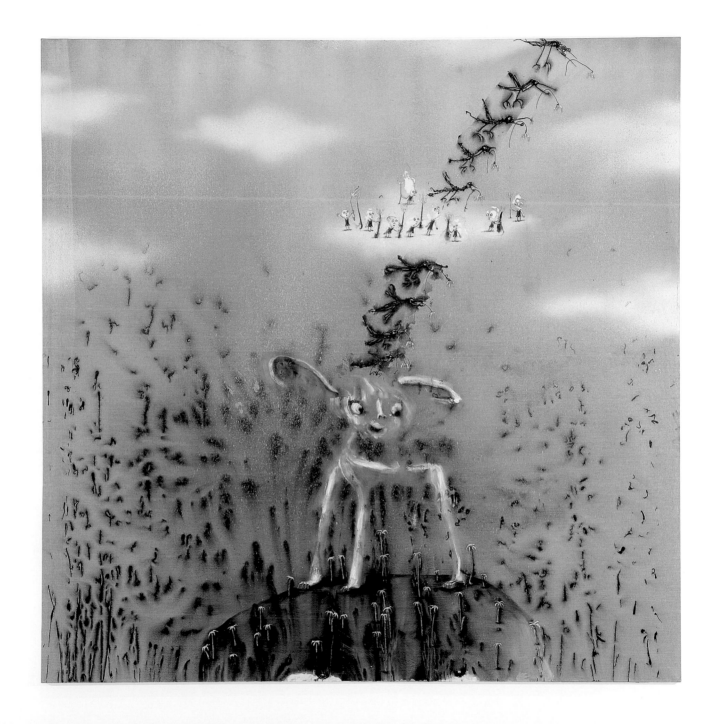

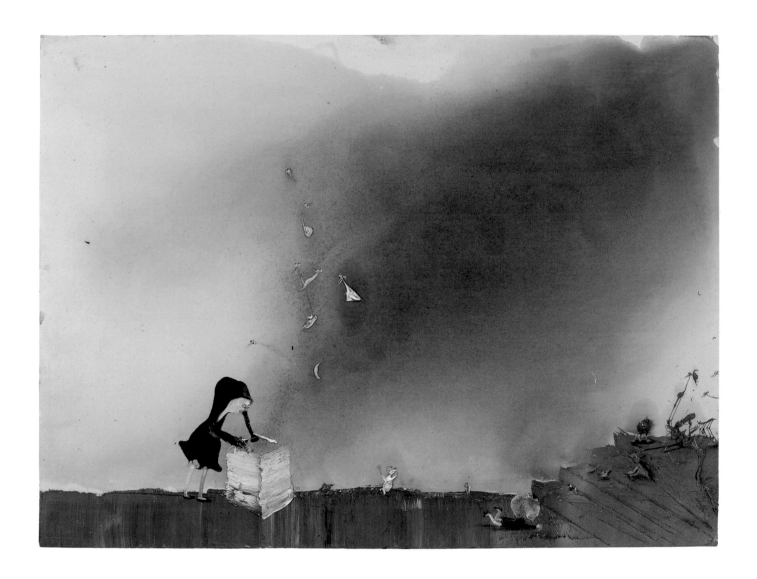

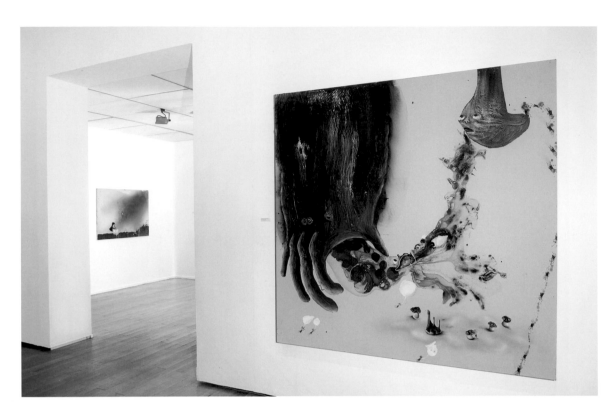

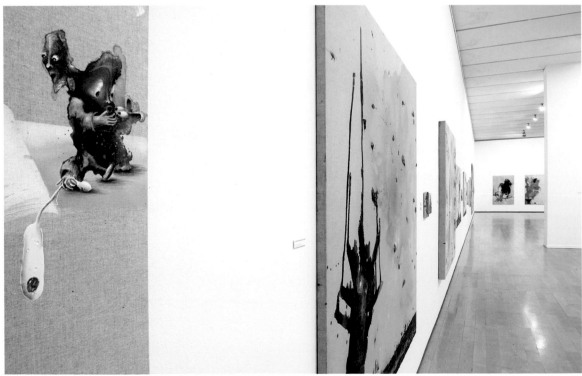

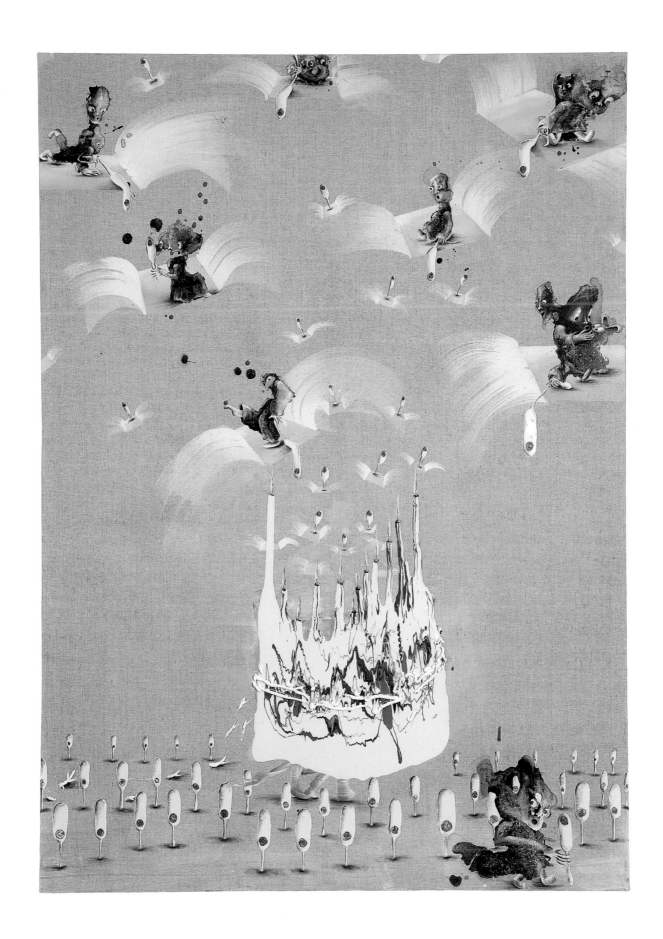

LA MAIN DE CIRE AUX DEUX MURS, 2008
200 x 200 cm
Collection particulière, Paris

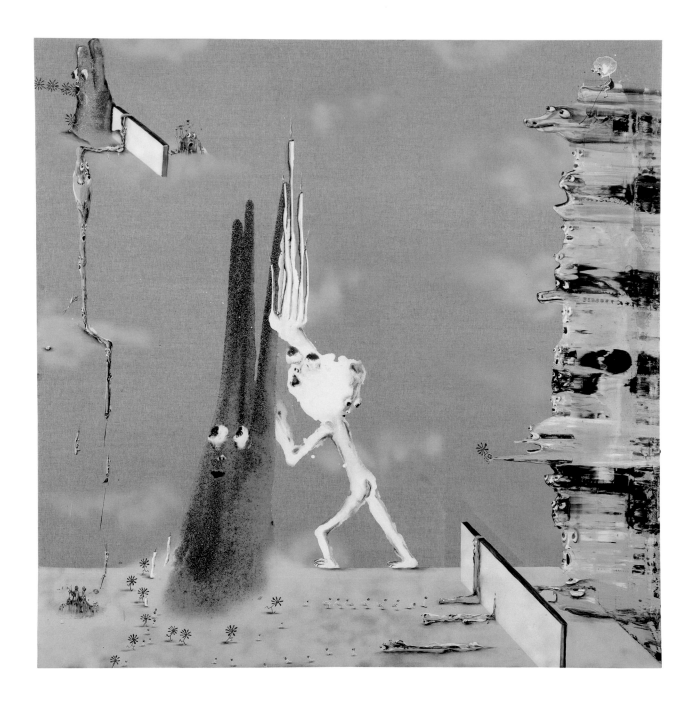

BETTY BOOP EN NOIR ET BLANC, 2006
24 x 19 cm
Collection particulière, Villeneuve-d'Ascq

MOI EN MAMMOUTH, 2006
20 x 20 cm
Collection particulière

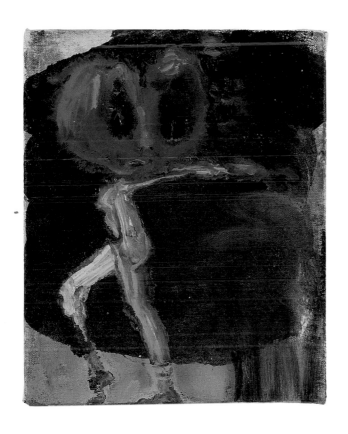

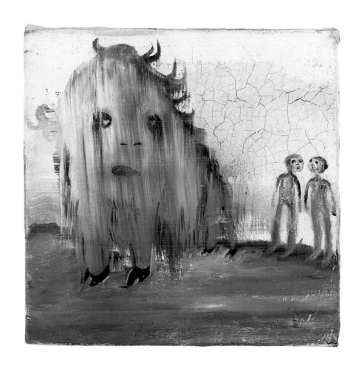

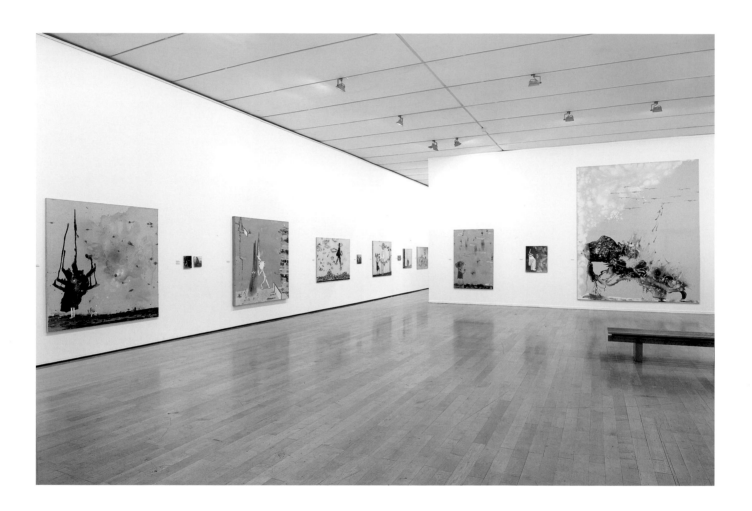

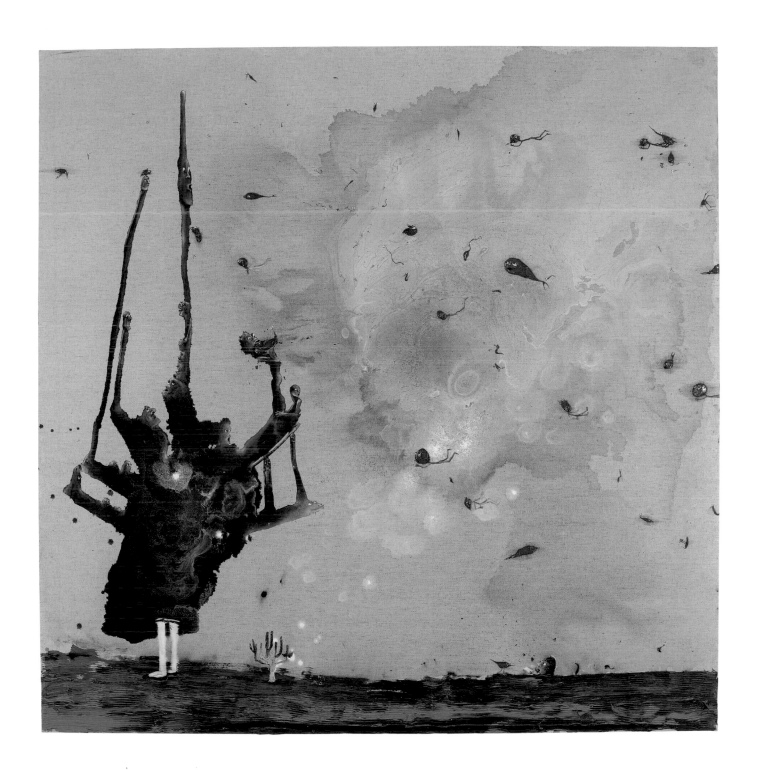

LA MAGICIENNE AU PAIN D'ÉPICE, 2007
130 x 195 cm
Collection particulière

> LA MAGICIENNE
AU PAIN D'ÉPICE, 2007
détail

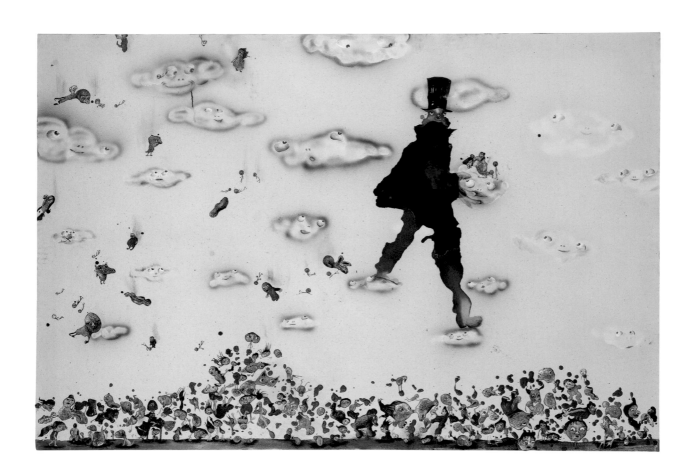

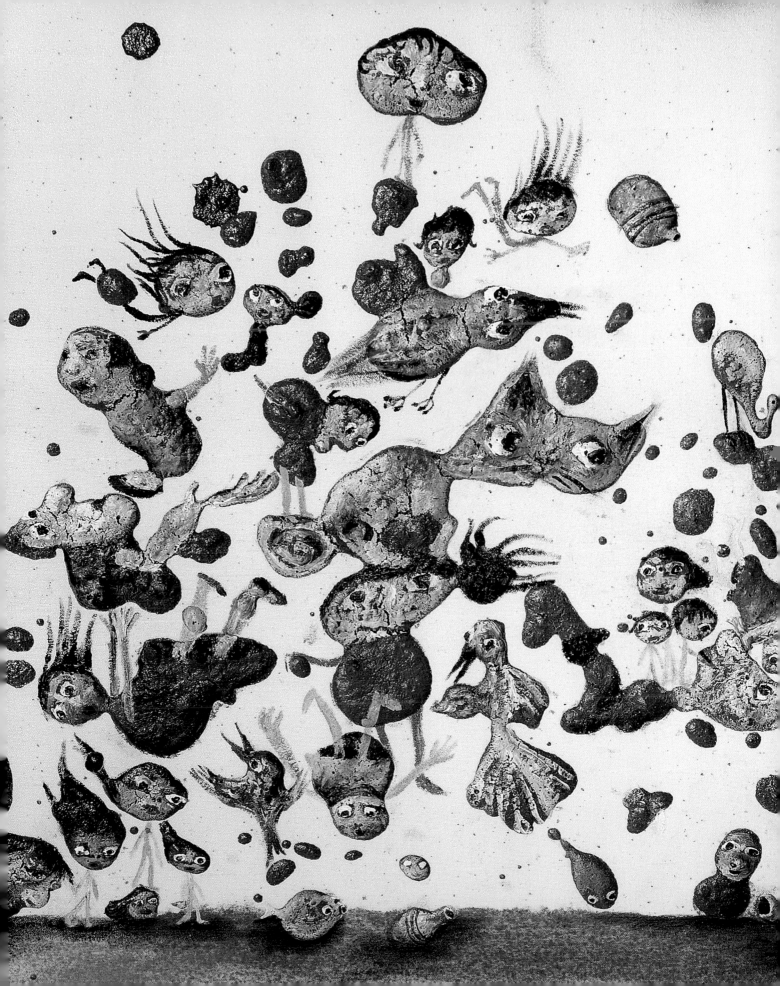

LA MÈRE AUX ŒUFS, 2007
130 x 162 cm
Collection O/S

L'OISEAU AUX AILES CARRÉES, 2006
16 x 22 cm
Collection particulière

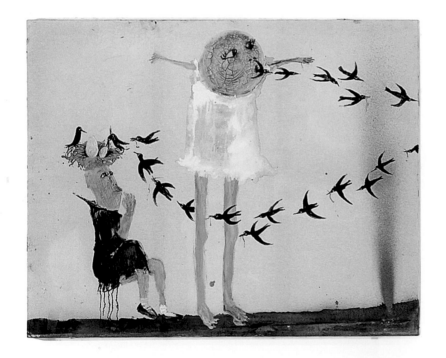

LA CHUTE DES OISEAUX, 2007
81 x 100cm
Collection Micheline Renard

BETTY BOOP AU DINOSAURE, 2006
99,5 x 148cm
Collection Ginette Moulin/Guillaume Houzé, Paris

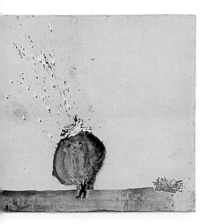

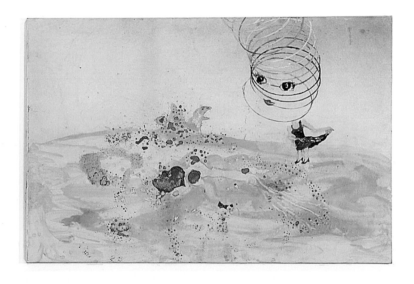

En haut, vue de l'exposition :
de gauche à droite,
L'HOMME POUSSIÈRE À LA POMME,
2008, coll. Estelle Burstin-Strock,
LE MUR EN PUZZLE, 2006,
coll. particulière,
CALIMÉRO, 2009, coll. de l'artiste,
LA FALAISE, 2006, coll. particulière,
LE FANTÔME DU BOIS, 2008,
coll. Micheline Renard

En bas, vue de l'exposition :
de gauche à droite,
LE FANTÔME DU BOIS, 2008,
coll. Micheline Renard,
BON VENT, 2006, coll. Lili,
L'OISEAU À LA NATURE MORTE, 2007
et LE SAUT ORANGE FLUO, 2007,
coll. Ginette Moulin/Guillaume Houzé

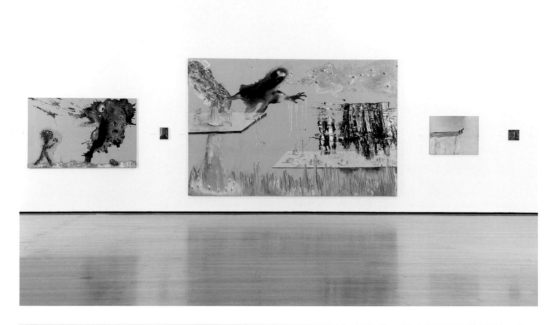

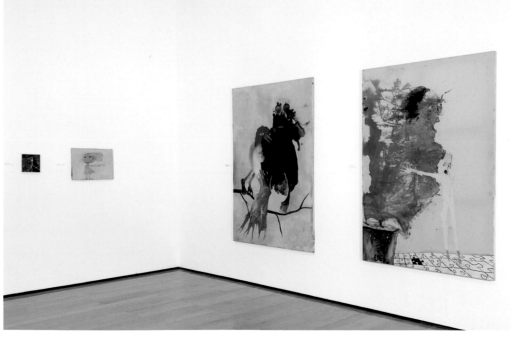

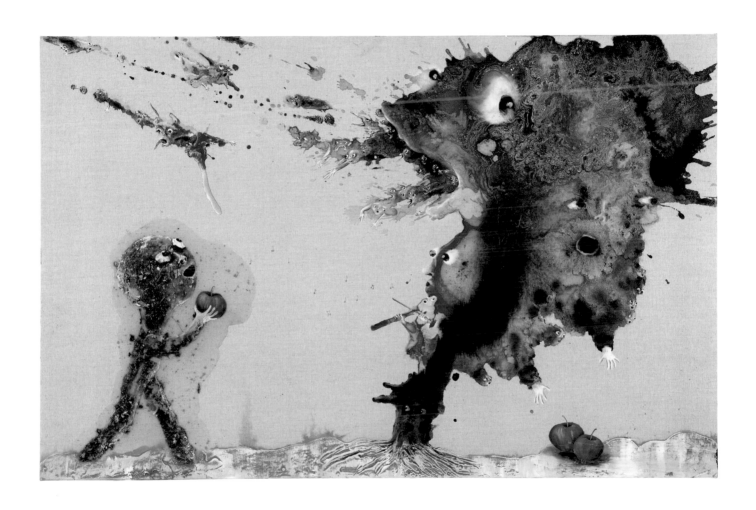

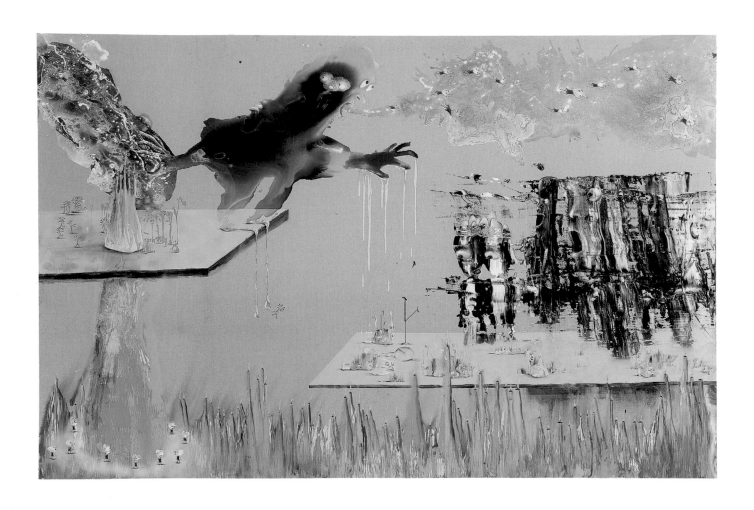

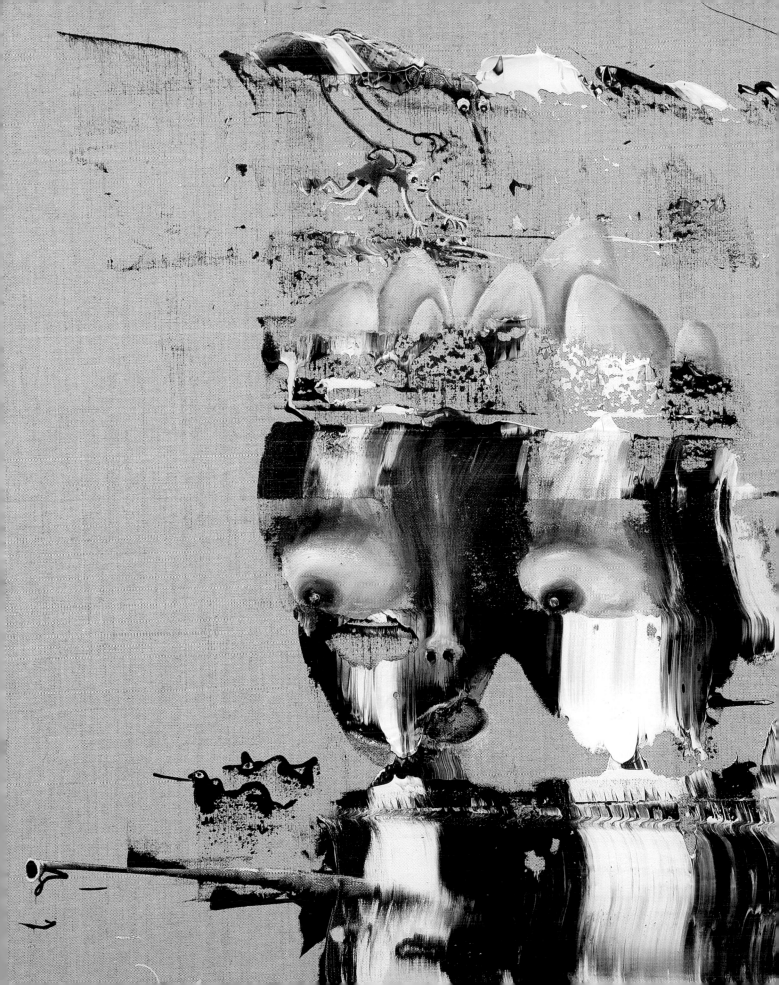

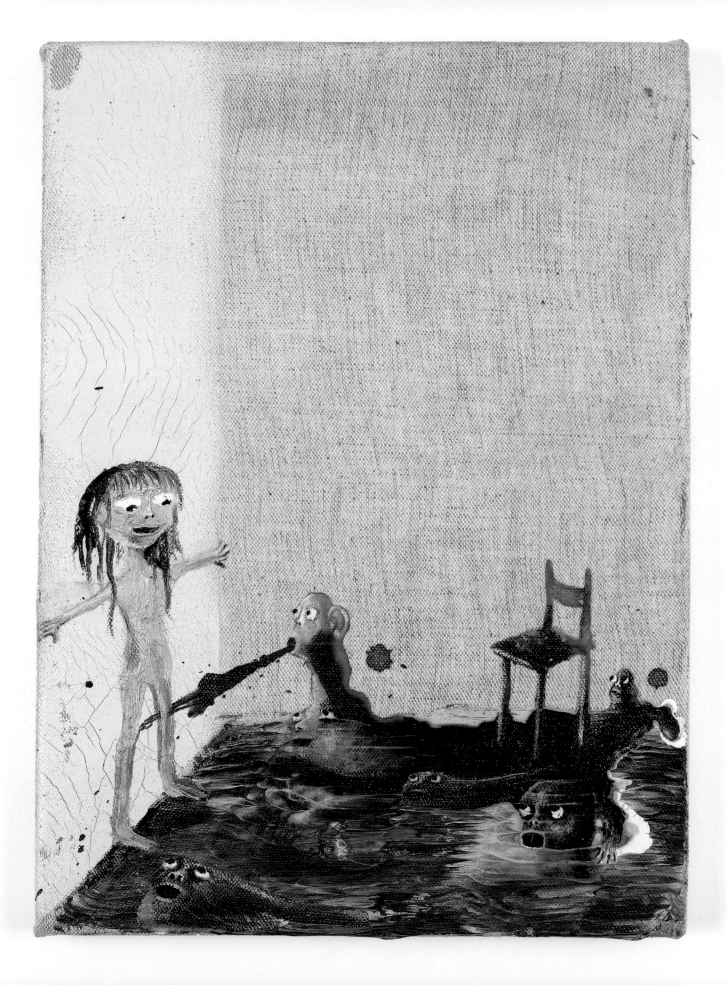

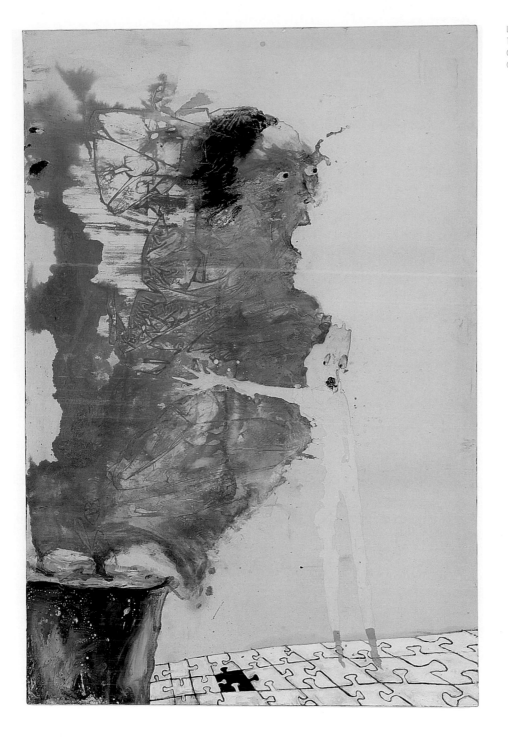

LE SAUT ORANGE FLUO, 2007
195 x 130 cm
Collection Ginette Moulin/
Guillaume Houzé, Paris

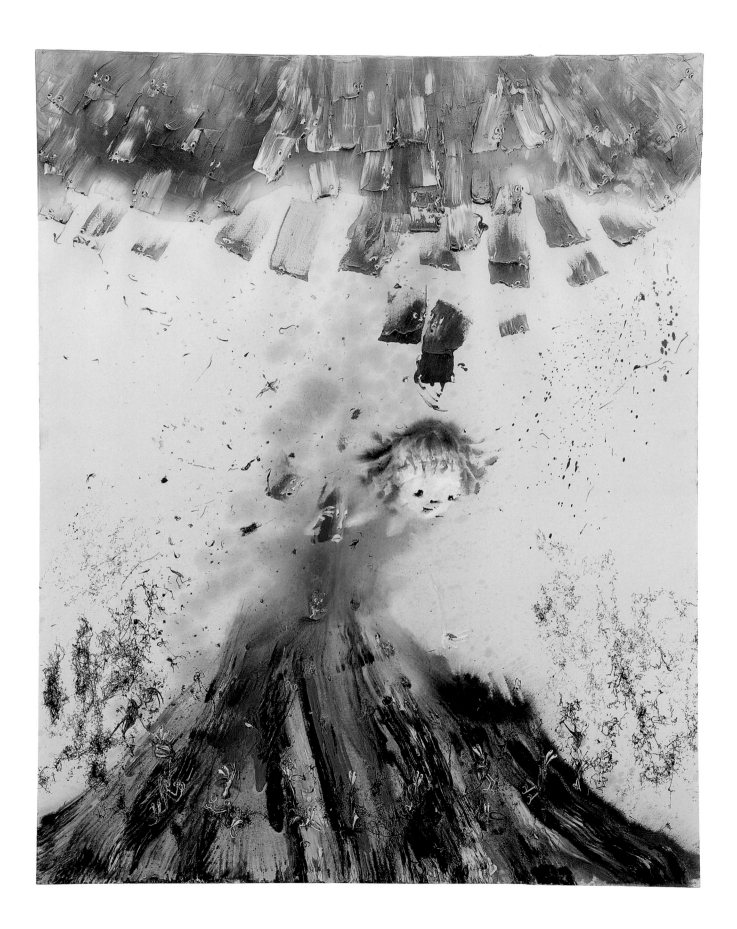

< LES PARPAINGS HUMAINS, 2009
160 x 200 cm
Collection particulière

L'OISEAU QUI FAIT PIPI, 2007
195 x 130 cm
Collection particulière

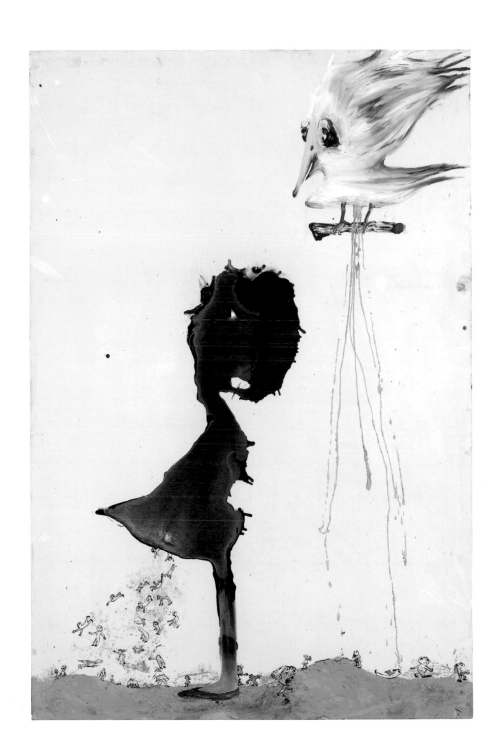

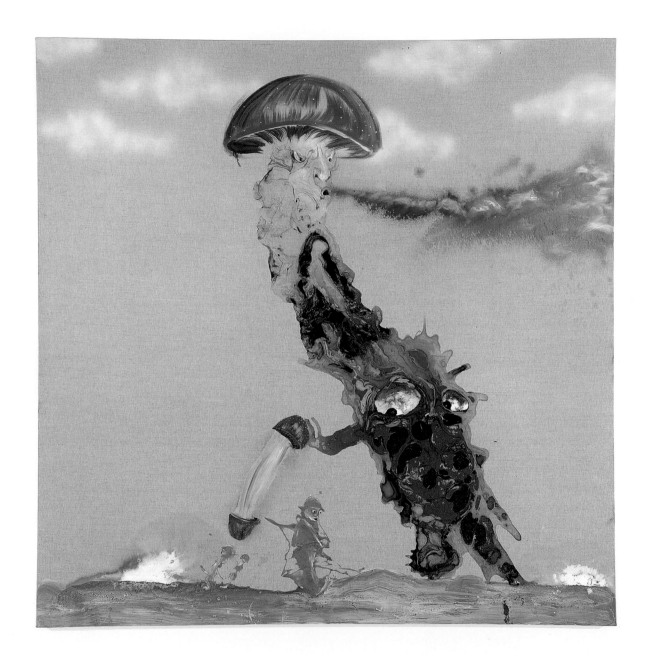

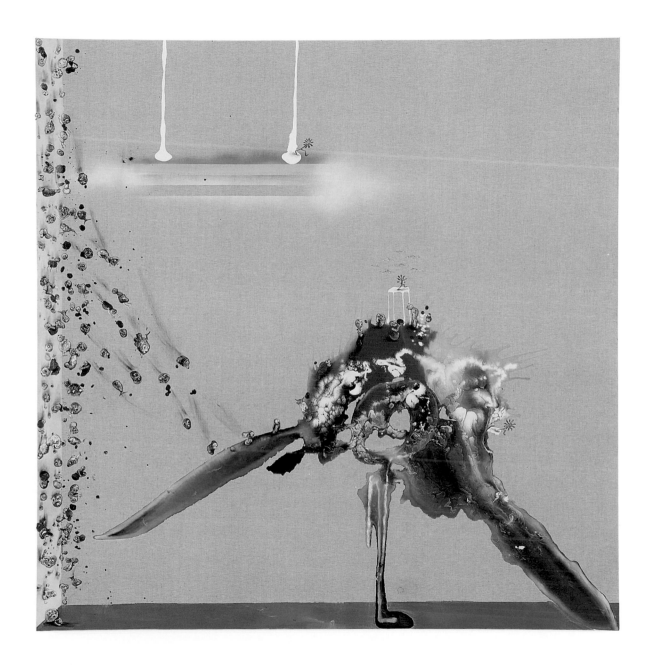

En haut, vue de l'exposition :
de gauche à droite,
L'OISEAU QUI FAIT PIPI, 2007,
coll. particulière, LE CHAMPIGNON
VÉNÉNEUX, 2008, coll. de l'artiste,
PAYSAGE VISAGE AU JET D'EAU, 2006,
coll. O/S, LES PARPAINGS HUMAINS,
2009 et LA PETITE FILLE À LA BALANCE,
2009, coll. de l'artiste

En bas, vue de l'exposition : de gauche
à droite,
LE CHAMPIGNON VÉNÉNEUX, 2008,
coll. de l'artiste,
LES DEUX TACHES DE PEINTURE BLEUE,
2007, coll. Solange Mezan, PAYSAGE
VISAGE AU JET D'EAU, 2006, coll. O/S,
LES PARPAINGS HUMAINS, 2009,
coll. de l'artiste

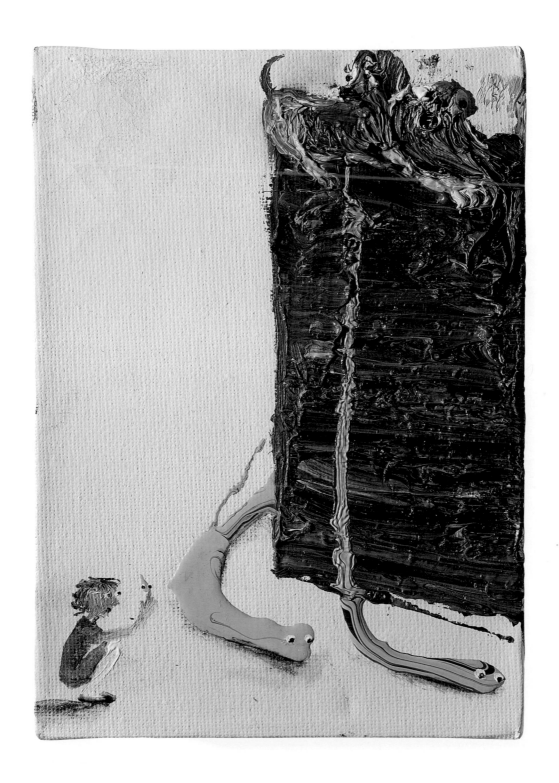

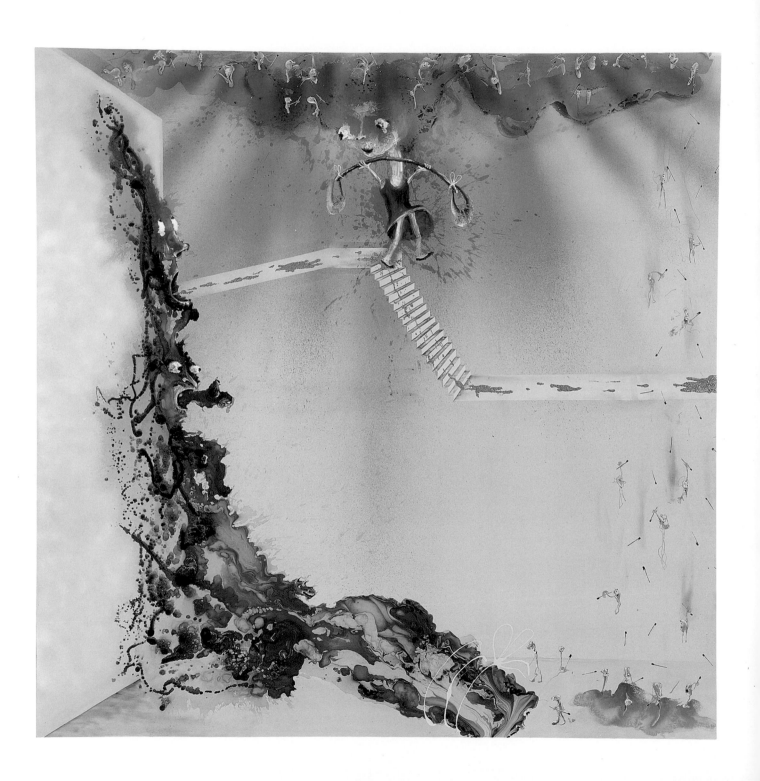

< LA PETITE FILLE À LA BALANCE, 2009
300 x 300 cm
Collection de l'artiste

LA FEMME VOLCAN, 2003
55 x 38 cm
Collection particulière, Paris

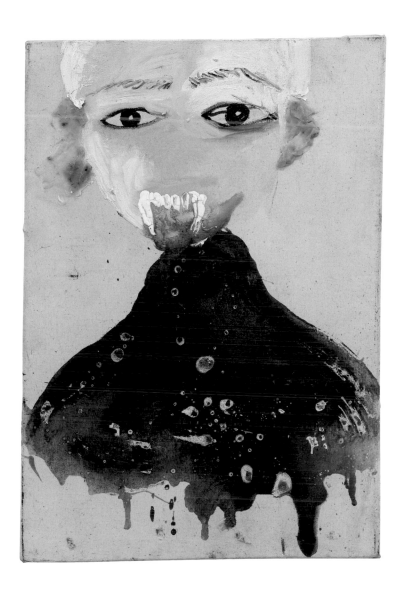

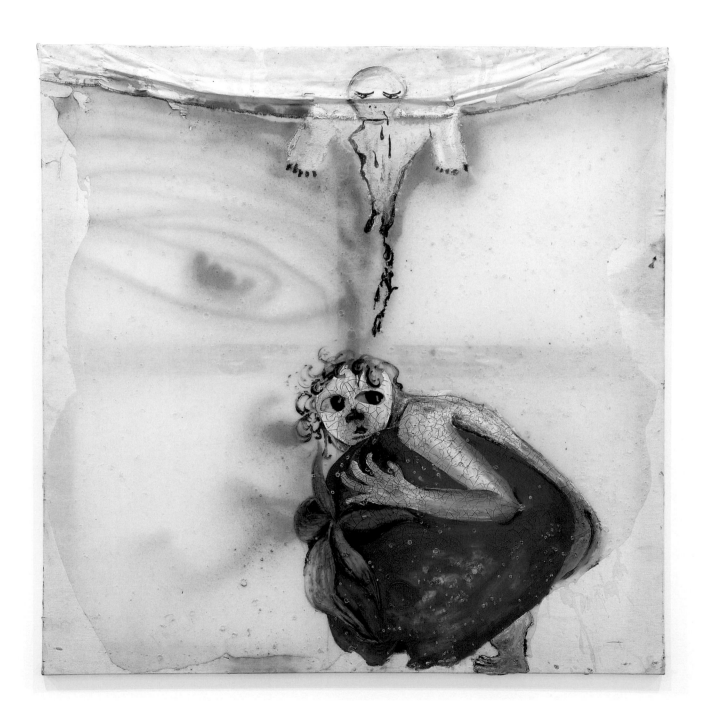

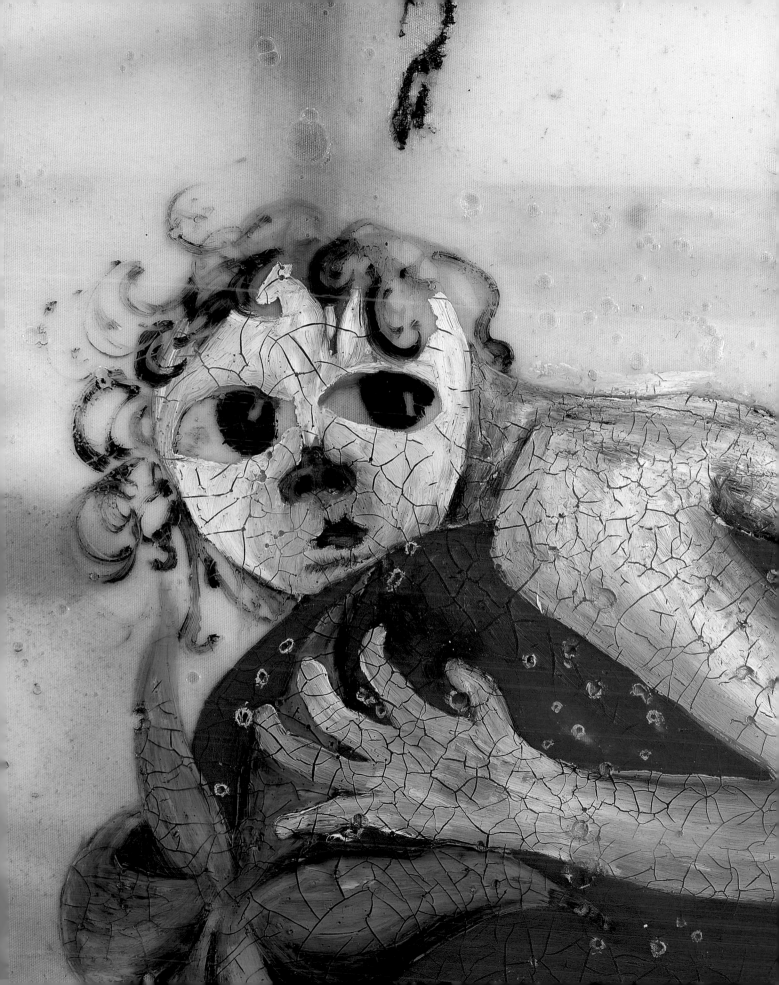

LA FEMME VOLCAN, 2003
55 x 38 cm
Collection particulière, Paris

LA FRAISE ET MOI, 2006
100 x 100 cm
Collection Ginette Moulin/Guillaume Houzé, Paris

LE CORPS EN PÉTALE
ET LE PAYSAGE DANS LA TÊTE, 2008
130 x 200 cm
Collection particulière

L'ARC-EN-CIEL HUMAIN, 2008
150 x 150 cm
Collection A. Meyer

PAYSAGE AUX PARACHUTES, 2003
25 x 25 cm
Collection particulière

LA CHÈVRE VIOLETTE
À L'ENVERS, 2007
97 x 130 cm
Collection particulière, Paris

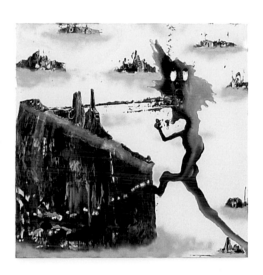

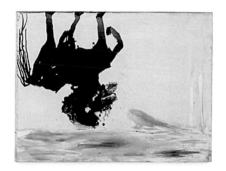

LE CORPS EN PÉTALE ET LE PAYSAGE
DANS LA TÊTE, 2008
130 x 200 cm
Collection particulière

> LE CORPS EN PÉTALE ET LE PAYSAGE
DANS LA TÊTE, 2008
détail

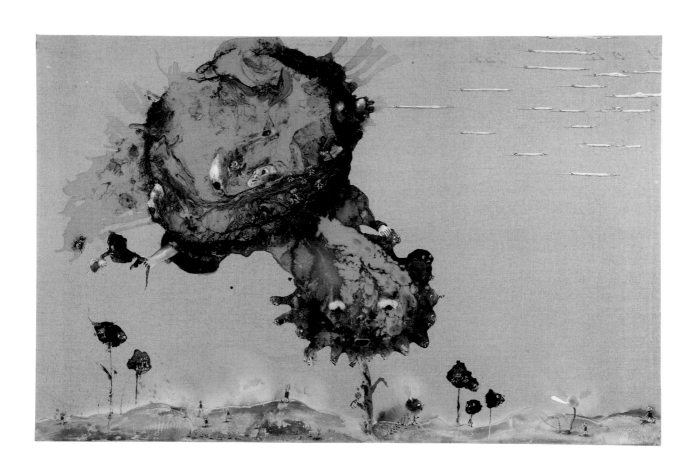

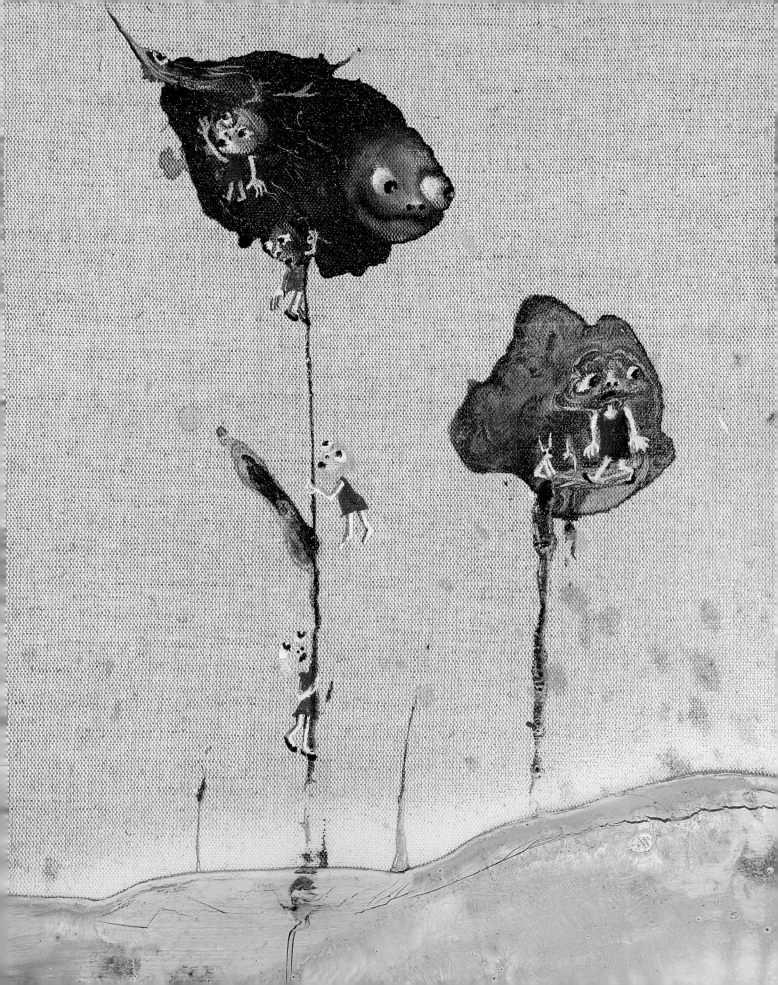

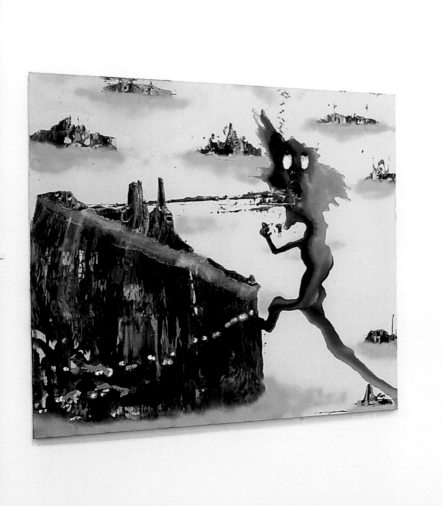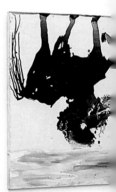

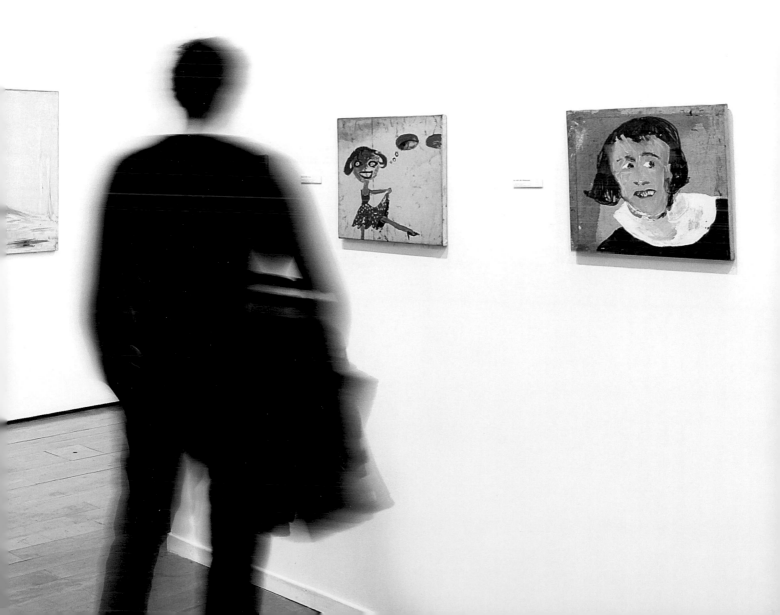

PAYSAGE AUX PARACHUTES, 2003
25 x 25 cm
Collection particulière

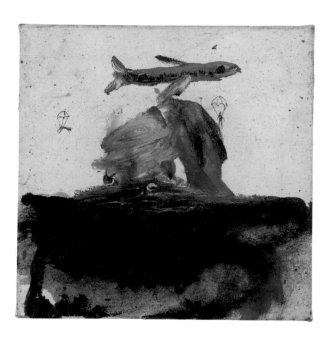

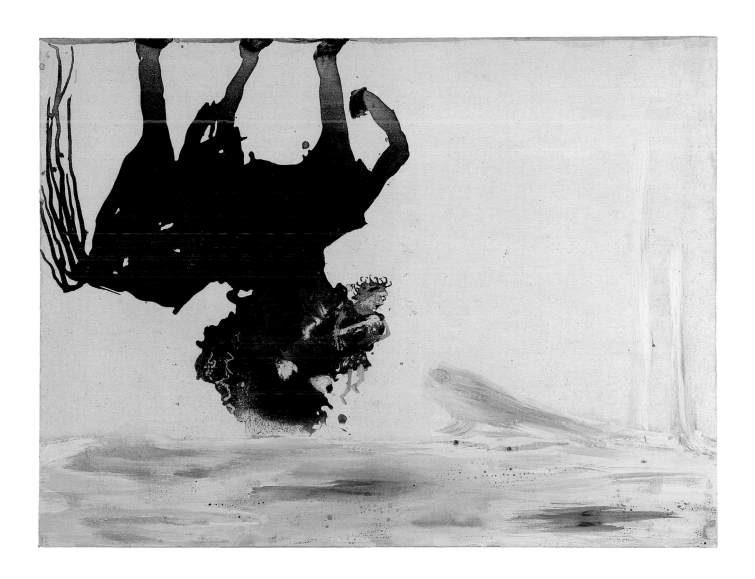

MOI EN BETTY BOOP, 2004
40 x 40 cm
Collection David H. Brolliet, Genève

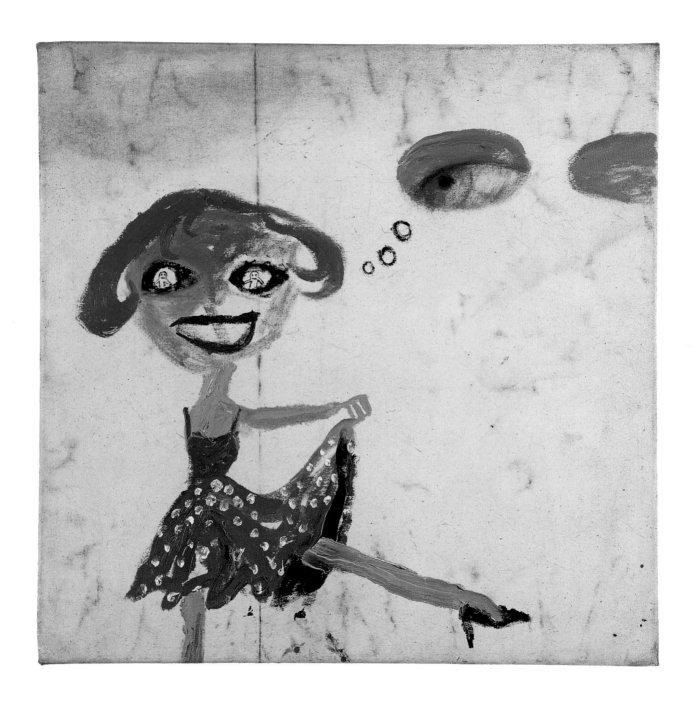

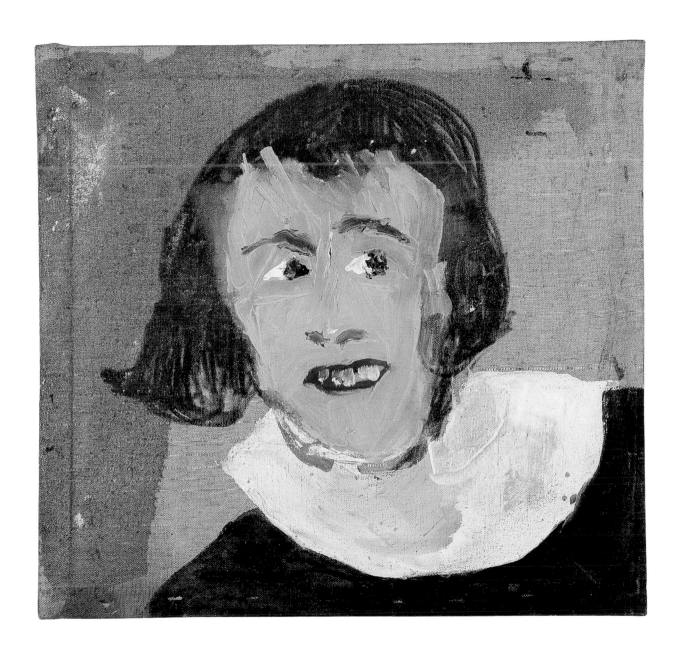

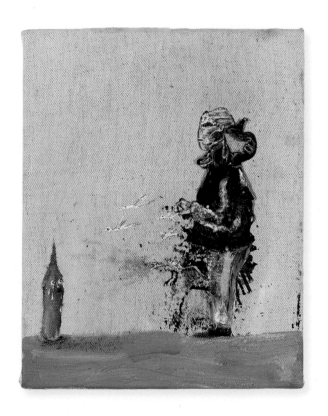

LES TACHES QUI
ME RESSEMBLENT, 2007
47 x 55 cm
Collection particulière

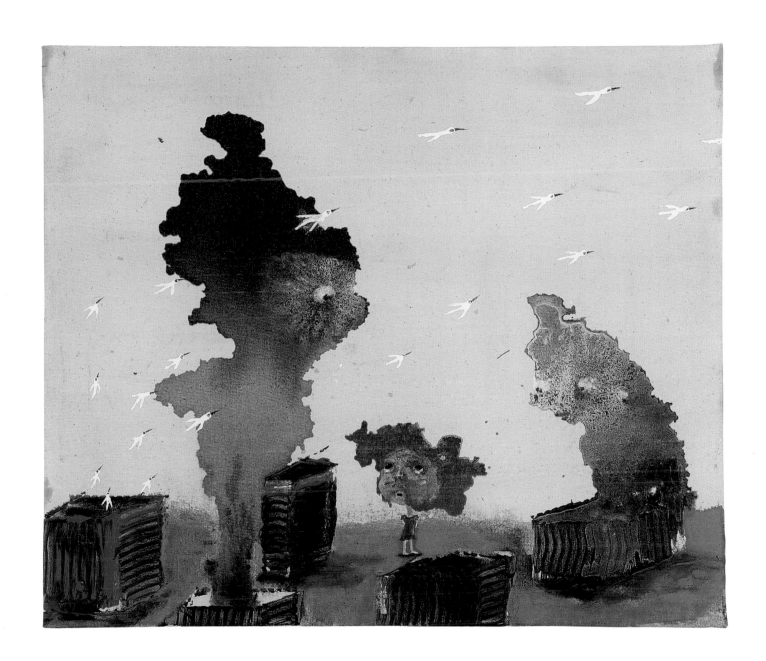

Vue de l'exposition :
de gauche à droite,
LES TACHES QUI ME RESSEMBLENT,
2007, coll. particulière,
LE TIGRE AUX POMMES, 2009,
coll. de l'artiste, L'HOMME PLANÈTE,
2006, coll. particulière

> LE TIGRE AUX POMMES, 2009
détail

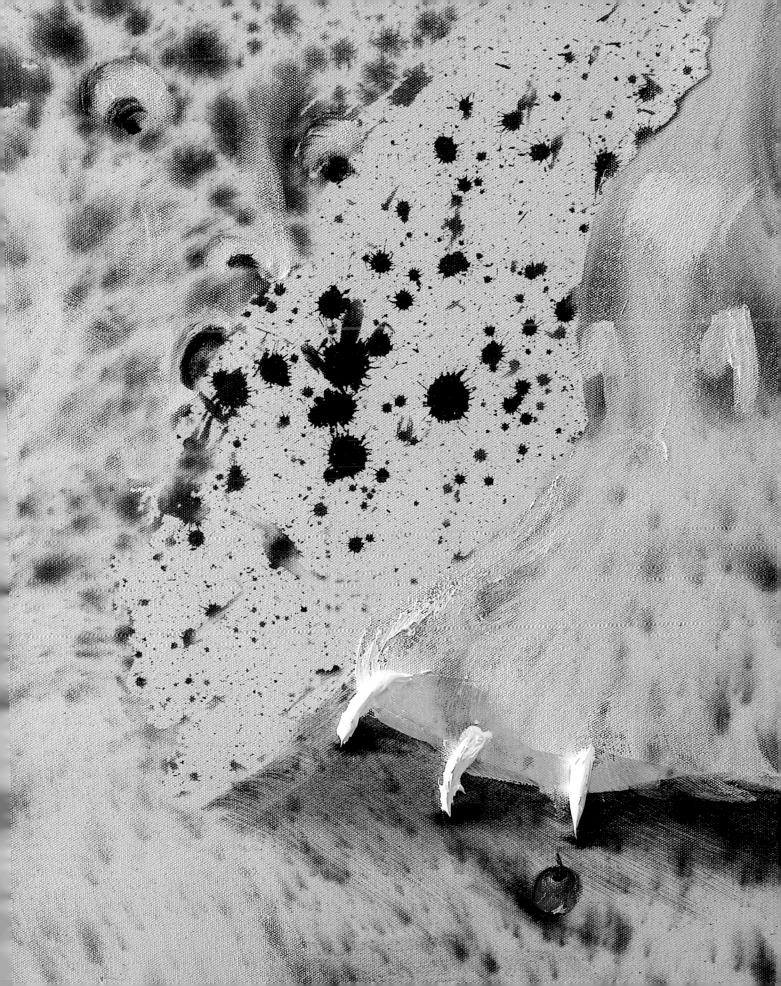

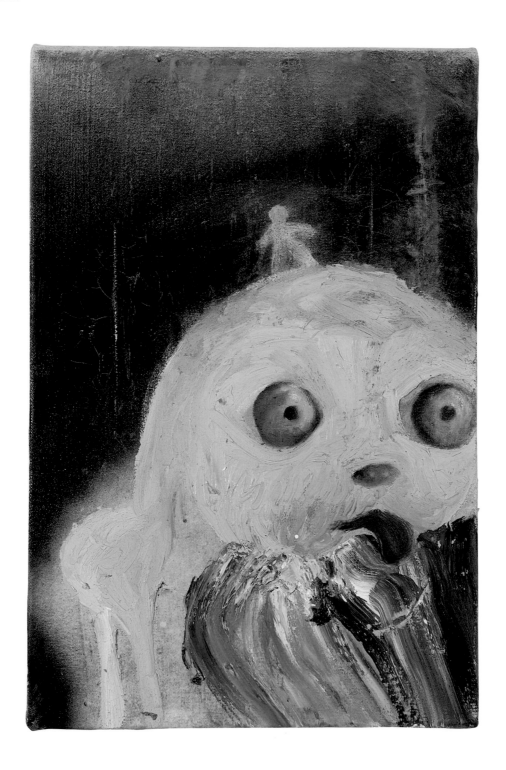

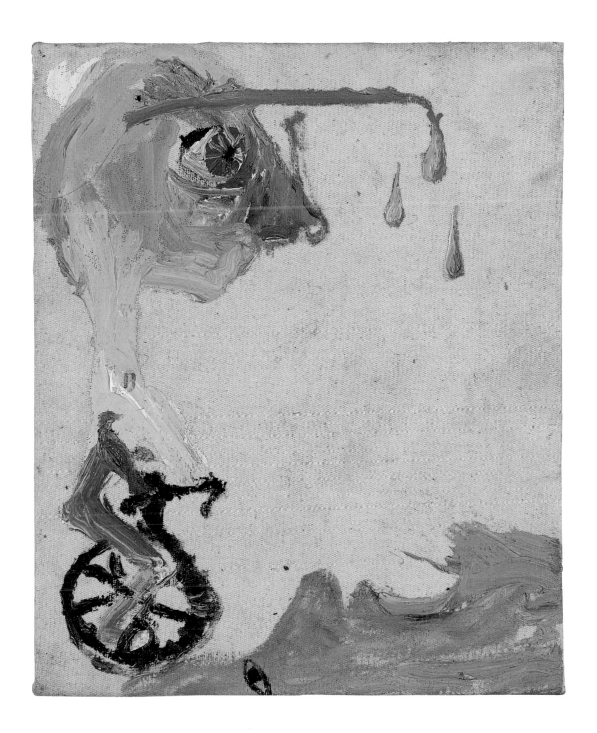

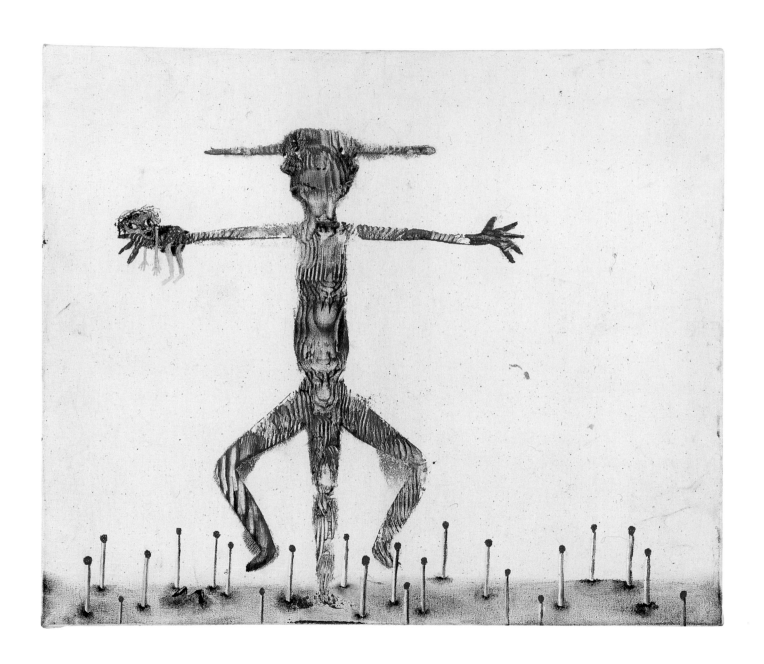

LE PLATEAU D'ALLUMETTES, 2007
14 x 18 cm
Collection Galerie Alain Gutharc, Paris

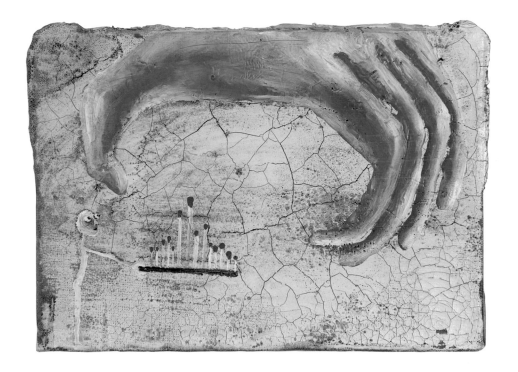

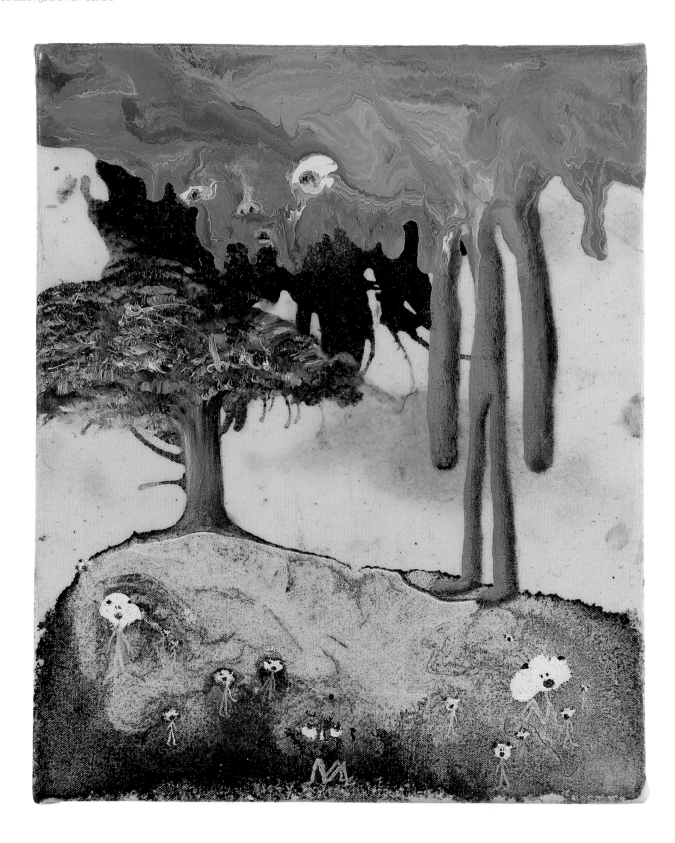

SOPHIE PHÉLINE

Exhibition at the Jau Castle
Exposition au Château de Jau

Situated in the foothills of the Corbières, the *Château de Jau* has been looking serenely out over the Agly valley since the 12th century. Following the Cistercian monks, a succession of owners have fashioned its Mediterranean identity, so that it now comprises a complex of buildings that coexist harmoniously, thanks to the restoration work and improvements carried out by the Dauré family, who since 1974 have been cultivating their vineyard in this exceptional setting, and whose reputation has spread far beyond the Roussillon region.

Jean, Bernard, and Sabine Dauré are enthusiastic innovators, very much of their time. Right from the start, they combined artistic creativity with their wine-producing activity, updating the traditional economic and cultural codes. And in 1977, Sabine Dauré, herself a collector, decided that the *Château de Jau* should be involved in contemporary art. She transformed the 19th-century *magnaneraie*, where silkworms were bred, into a gallery which since then has housed a large exhibition each summer. This was a pioneering venture, in that contemporary art had not previously been much in evidence in the region; pioneering, too, as a self-financing artistic initiative in the early 1980s, just as the FRAC network and the Centres d'Art were getting off the ground; pioneering, finally, at a time when patronage for the visual arts was beginning to take root. The *Château de Jau* quickly came to the fore as a leading venue on the national and international art scene. The programming at the *Château* is both distinctive and "free". Sabine Dauré reserves the right to make eclectic choices on the basis of her numerous encounters with artists, and her curiosity about their unorthodox ways of looking at the world. Her guests have included Appel, Arman, César, Combas, Corpet, Couturier, Debré, Desgrandchamps, Dufour, Fauguet, Gasiorowski, Jaffe, Jézéquel, Olitski, Tàpies, and Zakanitch. And then there was Ben, who was invited along to create the famous "Jaja" labels. Some of the artists stay on in Jau for "extra time" or informal residencies, in an ambience conducive to creativity.

Right from the start, the project was audacious; and thirty years on, the ambition remains intact. The miracle of Jau is renewed each summer with the green masses of the vines, the dense foliage of the plane trees, the shadow of the century-old mulberry tree on the terrace, and the pool that ripples on days when the tramontana blows. Then there

En bordure des ultimes contreforts des Corbières, le château de Jau veille sereinement sur la vallée de l'Agly depuis le xiiᵉ siècle. Après les moines cisterciens, de nombreux propriétaires ont façonné l'identité méditerranéenne de ce lieu constitué d'un ensemble de bâtiments de différents styles. Ils cohabitent harmonieusement aujourd'hui, grâce aux restaurations et aménagements réalisés par la famille Dauré, qui a créé à partir de 1974, dans ce cadre exceptionnel, un domaine viticole dont la renommée dépasse rapidement les frontières du Roussillon.

Novateurs, passionnés, résolument contemporains, Jean, Bernard et Sabine Dauré ont, à l'origine de leur entreprise, associé l'actualité de la création artistique aux activités du domaine, «dépoussiérant» les codes économiques et culturels traditionnels qui prévalaient dans le milieu viticole local et national. En 1977, Sabine Dauré, elle-même collectionneuse, engage le château de Jau dans la création d'aujourd'hui. Elle aménage dans l'ancienne magnaneraie du xixᵉ siècle une vaste galerie qui accueille depuis une grande exposition tous les étés. L'entreprise fut pionnière dans cette région où l'art contemporain était peu représenté, pionnière aussi en tant qu'entreprise artistique autofinancée à l'aube des années 1980 qui consacrent la naissance des FRAC et des centres d'art, pionnière encore alors que le mécénat pour les arts visuels n'en est qu'à ses balbutiements. Très vite, le château de Jau s'impose sur la scène nationale et internationale comme un rendez-vous artistique incontournable.

Au château de Jau, la programmation est «libre», différente. Sabine Dauré s'autorise et revendique des choix éclectiques suscités par des rencontres multiples avec des artistes et des œuvres, toujours guidée par cette curiosité du regard «autre» que les artistes portent sur le monde. Longue est la liste de ceux qui se sont succédé sous l'œil de milliers de visiteurs : Appel, Arman, César, Combas, Corpet, Couturier, Debré, Dufour, Desgrandchamps, Fauguet, Gasiorowski, Jaffe, Jézéquel, Olitski, Tàpies, Zakanitch… Ben aussi qui fut sollicité pour les étiquettes du fameux «Jaja». Certains d'entre eux se sont attardés à Jau au cours de séjours «prolongés» ou de résidences informelles, toujours propices au travail.

À l'origine, le projet était audacieux ; trente ans après, les ambitions restent les mêmes. Jau, c'est le miracle du «bel été» renouvelé : les retrouvailles avec la masse verte des vignes, le feuillage épais des platanes, l'ombre du

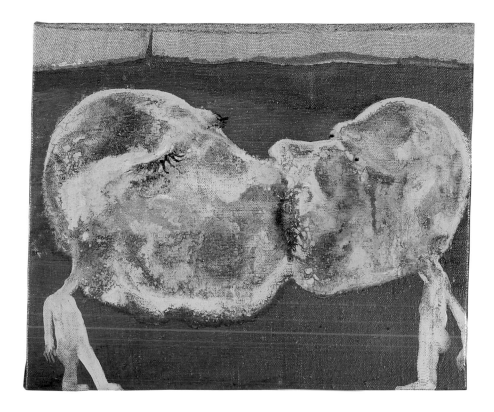

DEUX HOMMES S'EMBRASSANT
DANS UN PAYSAGE VERT, 2006
22 x 27 cm
Collection particulière

is the pleasure of the distinguished, elegant wines—and, each time, a new exhibition.

The *Château de Jau's Espace Art Contemporain* is delighted to be contributing to the present monograph. During the summer of 2009 it will itself be presenting a selection of new works by Marlène Mocquet, in an exhibition that should serve as a further confirmation of this young artist's talent.

The *Espace Art Contemporain, Château de Jau*, receives support from the DRAC and the Région Languedoc-Roussillon through the association Rendez-vous, which is in charge of its artistic policy. It is also supported by Les Amis de Jau.

mûrier centenaire sur la terrasse et l'eau du bassin qui frémit les jours de tramontane. Le plaisir de ses vins, racés et élégants, et la découverte d'une nouvelle exposition.

Celle de Marlène Mocquet présentée au cours de l'été 2009 est l'occasion pour l'espace art contemporain du château de Jau de s'associer modestement à l'édition de cette monographie et à la diffusion du travail de cette jeune artiste dont une nouvelle sélection d'œuvres confirmera le talent.

Jau espace art contemporain bénéficie du soutien de la DRAC et de la Région Languedoc-Roussillon à travers l'association Rendez-vous, qui en assure la direction artistique, et des mécènes réunis dans l'association Les Amis de Jau.

LE PETIT CHAPERON ROUGE
ET LE LOUP, 2006
40 x 40 cm
Collection Veronika Meyer

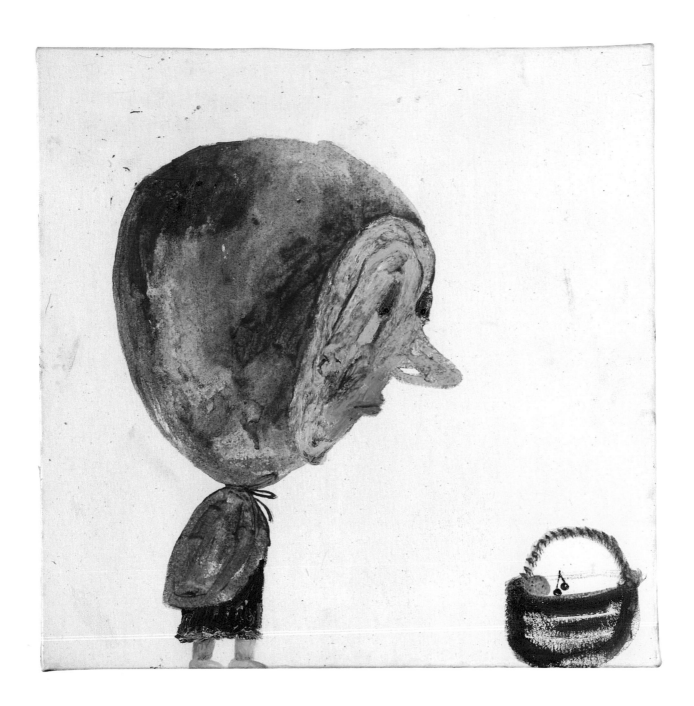

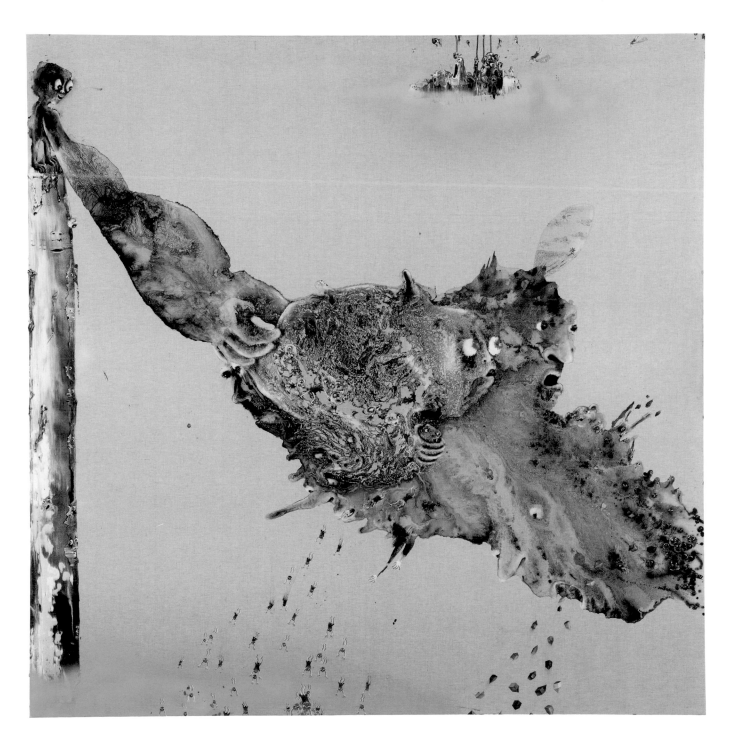

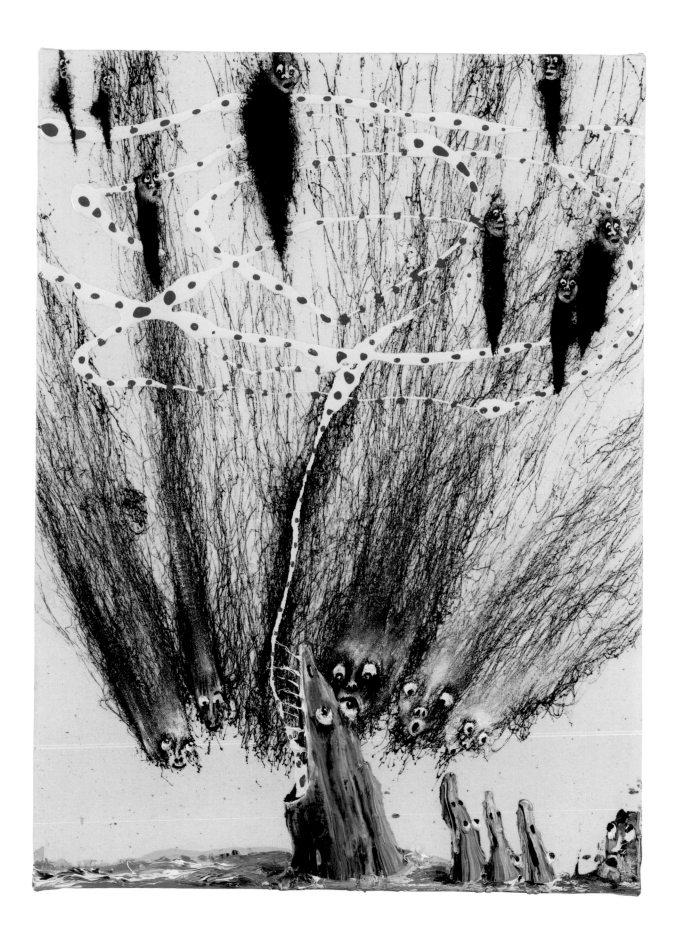

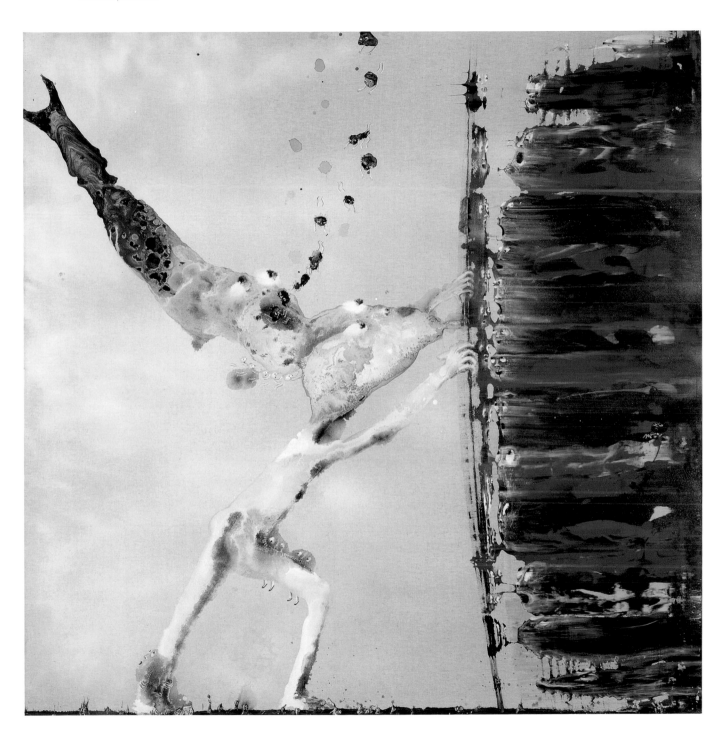

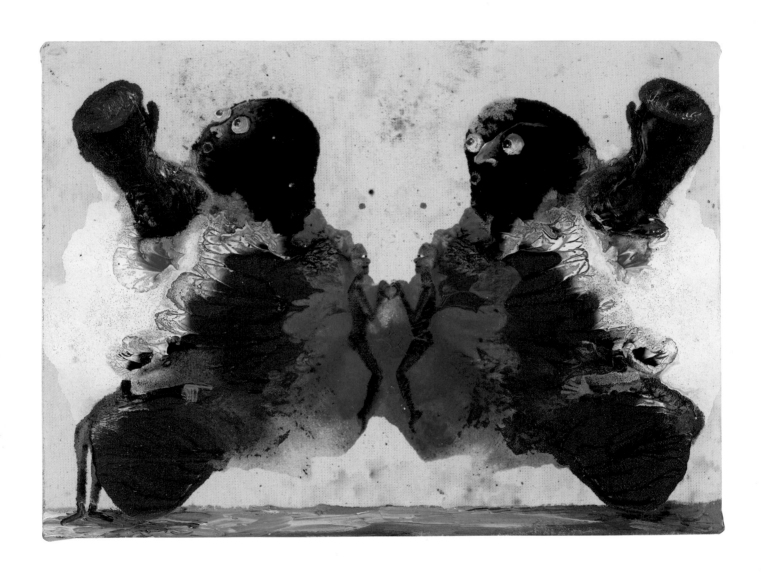

List of works
Liste des œuvres

Le Nain de Vélasquez, 2002
Techniques mixtes sur toile
Mixed media on canvas
39 x 41 cm
Collection particulière Private collection
Courtesy galerie Alain Gutharc
Courtesy Alain Gutharc Gallery

Paysage aux parachutes, 2003
Techniques mixtes sur toile
Mixed media on canvas
25 x 25 cm
Collection particulière Private collection
Courtesy galerie Alain Gutharc
Courtesy Alain Gutharc Gallery

La Femme volcan, 2003
Techniques mixtes sur toile
Mixed media on canvas
55 x 38 cm
Collection particulière, Paris Private collection
Courtesy galerie Alain Gutharc
Courtesy Alain Gutharc Gallery

Cycliste sur un paysage visage, 2004
Techniques mixtes sur toile
Mixed media on canvas
27 x 22 cm
Collection particulière Private collection
Courtesy galerie Alain Gutharc
Courtesy Alain Gutharc Gallery

Moi en Betty Boop, 2004
Techniques mixtes sur toile
Mixed media on canvas
40 x 40 cm
Collection David H. Brolliet, Genève
Courtesy galerie Alain Gutharc
Courtesy Alain Gutharc Gallery

Betty Boop au dinosaure, 2006
Techniques mixtes sur toile

Mixed media on canvas
99,5 x 148 cm
Collection Ginette Moulin/Guillaume Houzé, Paris
Courtesy galerie Alain Gutharc
Courtesy Alain Gutharc Gallery

Le Fantôme, 2006
Techniques mixtes sur toile
Mixed media on canvas
82 x 65 cm
Collection Ginette Moulin/Guillaume Houzé, Paris
Courtesy galerie Alain Gutharc
Courtesy Alain Gutharc Gallery

L'Oiseau aux ailes carrées, 2006
Techniques mixtes sur toile
Mixed media on canvas
16 x 22 cm
Collection particulière Private collection
Courtesy galerie Alain Gutharc
Courtesy Alain Gutharc Gallery

La Fraise et moi, 2006
Techniques mixtes sur toile
Mixed media on canvas
100 x 100 cm
Collection Ginette Moulin/Guillaume Houzé, Paris
Courtesy galerie Alain Gutharc
Courtesy Alain Gutharc Gallery

La Falaise, 2006
Techniques mixtes sur toile
Mixed media on canvas
73 x 92 cm
Collection particulière Private collection
Courtesy galerie Alain Gutharc
Courtesy Alain Gutharc Gallery

Paysage au château enchanté, 2006
Techniques mixtes sur toile
Mixed media on canvas
35 x 24 cm

Collection particulière Private collection
Courtesy galerie Alain Gutharc
Courtesy Alain Gutharc Gallery

Paysage visage au jet d'eau, 2006
Techniques mixtes sur toile
Mixed media on canvas
35,5 x 45,5 cm
Collection O/S
Courtesy galerie Alain Gutharc
Courtesy Alain Gutharc Gallery

Bon Vent, 2006
Techniques mixtes sur toile
Mixed media on canvas
40 x 60 cm
Collection Lili, Paris
Courtesy galerie Alain Gutharc
Courtesy Alain Gutharc Gallery

Le Mur en puzzle, 2006
Techniques mixtes sur toile
Mixed media on canvas
22 x 16 cm
Collection particulière Private collection
Courtesy galerie Alain Gutharc
Courtesy Alain Gutharc Gallery

La Peinture organique, 2006
Techniques mixtes sur toile
Mixed media on canvas
55 x 45 cm
Collection Sébastien Cambary
– Pellegrin et S.Tousseul
Courtesy galerie Alain Gutharc
Courtesy Alain Gutharc Gallery

L'Homme planète, 2006
Techniques mixtes sur toile
Mixed media on canvas
33 x 22 cm
Collection particulière Private collection

Courtesy galerie Alain Gutharc
Courtesy Alain Gutharc Gallery

Moi en mammouth, 2006
Techniques mixtes sur toile
Mixed media on canvas
20 x 20 cm
Collection particulière Private collection
Courtesy galerie Alain Gutharc
Courtesy Alain Gutharc Gallery

Betty Boop en noir et blanc, 2006
Techniques mixtes sur toile
Mixed media on canvas
24 x 19 cm
Collection particulière, Villeneuve-d'Ascq
Private collection
Courtesy galerie Alain Gutharc
Courtesy Alain Gutharc Gallery

La Chèvre violette à l'envers, 2007
Techniques mixtes sur toile
Mixed media on canvas
97 x 130 cm
Collection galerie Alain Gutharc, Paris
Courtesy galerie Alain Gutharc
Courtesy Alain Gutharc Gallery

L'Oiseau qui fait pipi, 2007
Techniques mixtes sur toile
Mixed media on canvas
195 x 130 cm
Collection particulière Private collection
Courtesy galerie Alain Gutharc
Courtesy Alain Gutharc Gallery

L'Épouvantail aux allumettes, 2007
Techniques mixtes sur toile
Mixed media on canvas
46 x 55 cm
Collection galerie Alain Gutharc, Paris
Courtesy galerie Alain Gutharc
Courtesy Alain Gutharc Gallery

Le Plateau d'allumettes, 2007
Techniques mixtes sur toile
Mixed media on canvas
14 x 18 cm
Collection Galerie Alain Gutharc, Paris
Courtesy galerie Alain Gutharc
Courtesy Alain Gutharc Gallery

Handball, 2007
Techniques mixtes sur toile

Mixed media on canvas
30 x 30 cm
Collection Micheline Renard
Courtesy galerie Alain Gutharc
Courtesy Alain Gutharc Gallery

La Chute des oiseaux, 2007
Techniques mixtes sur toile
Mixed media on canvas
81 x 100 cm
Collection Micheline Renard
Courtesy galerie Alain Gutharc
Courtesy Alain Gutharc Gallery

Les Cendres de la peinture, 2007
Techniques mixtes sur toile
Mixed media on canvas
19 x 24 cm
Collection particulière, Paris Private collection
Courtesy galerie Alain Gutharc
Courtesy Alain Gutharc Gallery

La Magicienne au pain d'épice, 2007
Techniques mixtes sur toile
Mixed media on canvas
130 x 195 cm
Collection particulière Private collection
Courtesy galerie Alain Gutharc
Courtesy Alain Gutharc Gallery

La Ville à l'envers, 2007
Techniques mixtes sur toile
Mixed media on canvas
223 x 155 cm
Collection Ginette Moulin/Guillaume Houzé, Paris
Courtesy galerie Alain Gutharc
Courtesy Alain Gutharc Gallery

Le Saut orange fluo, 2007
Techniques mixtes sur toile
Mixed media on canvas
195 x 130 cm
Collection Ginette Moulin/Guillaume Houzé, Paris
Courtesy galerie Alain Gutharc
Courtesy Alain Gutharc Gallery

L'Oiseau à la nature morte, 2007
Techniques mixtes sur toile
Mixed media on canvas
190 x 130 cm
Collection Ginette Moulin/Guillaume Houzé, Paris
Courtesy galerie Alain Gutharc
Courtesy Alain Gutharc Gallery

Les Larmes de crocodile, 2007
Techniques mixtes sur toile
Mixed media on canvas
200 x 130 cm
Collection Ginette Moulin/Guillaume Houzé, Paris
Courtesy galerie Alain Gutharc
Courtesy Alain Gutharc Gallery

L'Ombre du cerf-volant, 2007
Techniques mixtes sur toile
Mixed media on canvas
16 x 22 cm
Collection François Laffanour, Paris
Courtesy galerie Alain Gutharc
Courtesy Alain Gutharc Gallery

Falaise à la danseuse, 2007
Techniques mixtes sur toile
Mixed media on canvas
16 x 22 cm
Collection François Laffanour, Paris
Courtesy galerie Alain Gutharc
Courtesy Alain Gutharc Gallery

Les Deux Taches de peinture bleue, 2007
Techniques mixtes sur toile
Mixed media on canvas
18 x 13 cm
Collection Solange Mezan
Courtesy galerie Alain Gutharc
Courtesy Alain Gutharc Gallery

La Mère aux œufs, 2007
Techniques mixtes sur toile
Mixed media on canvas
130 x 162 cm
Collection O/S
Courtesy galerie Alain Gutharc
Courtesy Alain Gutharc Gallery

La Fraise en peine, 2007
Techniques mixtes sur toile
Mixed media on canvas
81 x 100 cm
Collection Lili, Paris
Courtesy galerie Alain Gutharc
Courtesy Alain Gutharc Gallery

L'Homme métallique, 2007
Techniques mixtes sur toile
Mixed media on canvas
24 x 19 cm
Collection particulière, Paris
Private collection

Courtesy galerie Alain Gutharc
Courtesy Alain Gutharc Gallery

La Marguerite dans la mer, 2007
Techniques mixtes sur toile
Mixed media on canvas
89 x 116 cm
Collection Clémence et Didier Krzentowski
Courtesy galerie Alain Gutharc
Courtesy Alain Gutharc Gallery

Les Buissons, 2007
Techniques mixtes sur toile
Mixed media on canvas
30 x 37 cm
Collection Clémence et Didier Krzentowski
Courtesy galerie Alain Gutharc
Courtesy Alain Gutharc Gallery

La Petite Fille déguisée en arbre, 2007
Techniques mixtes sur toile
Mixed media on canvas
200 x 200 cm
Collection particulière Private collection
Courtesy galerie Alain Gutharc
Courtesy Alain Gutharc Gallery

L'Éléphant petit mais pas lourd, 2007
Techniques mixtes sur toile
Mixed media on canvas
14 x 18 cm
Collection particulière Private collection
Courtesy galerie Alain Gutharc
Courtesy Alain Gutharc Gallery

Les Taches qui me ressemblent, 2007
Techniques mixtes sur toile
Mixed media on canvas
46 x 55 cm
Collection particulière Private collection
Courtesy galerie Alain Gutharc
Courtesy Alain Gutharc Gallery

La Petite Fille aux escargots, 2007
Techniques mixtes sur toile
Mixed media on canvas
195 x 130 cm
Collection particulière Private collection
Courtesy galerie Alain Gutharc
Courtesy Alain Gutharc Gallery

Paysage rose aux quatre plumes, 2007
Techniques mixtes sur toile
Mixed media on canvas

60 x 80 cm
Collection particulière Private collection
Courtesy galerie Alain Gutharc
Courtesy Alain Gutharc Gallery

Le Couple d'enfants aux lézards, 2007
Techniques mixtes sur toile
Mixed media on canvas
20 x 27 cm
Collection particulière Private collection
Courtesy galerie Alain Gutharc
Courtesy Alain Gutharc Gallery

La Fondation du podium aux allumettes, 2007
Techniques mixtes sur toile
Mixed media on canvas
130 x 190 cm
Collection particulière Private collection
Courtesy galerie Alain Gutharc
Courtesy Alain Gutharc Gallery

La Petite Fille au pipeau, 2007
Techniques mixtes sur toile
Mixed media on canvas
97 x 130 cm
Collection particulière Private collection
Courtesy galerie Alain Gutharc
Courtesy Alain Gutharc Gallery

*La Tête et la main aux grains
de beauté humains*, 2008
Techniques mixtes sur toile
Mixed media on canvas
200 x 200 cm
Collection particulière Private collection
Courtesy galerie Alain Gutharc
Courtesy Alain Gutharc Gallery

La Petite Fille qui dégouline, 2008
Techniques mixtes sur toile
Mixed media on canvas
27 x 22 cm
Collection galerie Alain Gutharc
Courtesy galerie Alain Gutharc
Courtesy Alain Gutharc Gallery

Attaquée par la peinture, 2008
Techniques mixtes sur toile
Mixed media on canvas
33 x 24 cm
Collection galerie Alain Gutharc, Paris
Courtesy galerie Alain Gutharc
Courtesy Alain Gutharc Gallery

Le Lapin à la terre corps fertile, 2008
Techniques mixtes sur toile
Mixed media on canvas
200 x 200 cm
Collection particulière, Paris Private collection
Courtesy galerie Alain Gutharc
Courtesy Alain Gutharc Gallery

Le Fantôme du bois, 2008
Techniques mixtes sur toile
Mixed media on canvas
20 x 20 cm
Collection Micheline Renard
Courtesy galerie Alain Gutharc
Courtesy Alain Gutharc Gallery

*La Vie des Betty Boop enlevées
du paysage*, 2008
Techniques mixtes sur toile
Mixed media on canvas
14 x 22 cm
Collection particulière, Neuilly-sur-Seine
Private collection
Courtesy galerie Alain Gutharc
Courtesy Alain Gutharc Gallery

*Le Corps en pétale et le paysage
dans la tête*, 2008
Techniques mixtes sur toile
Mixed media on canvas
130 x 200 cm
Collection particulière Private collection
Courtesy galerie Alain Gutharc
Courtesy Alain Gutharc Gallery

La Main de cire aux deux murs, 2008
Techniques mixtes sur toile
Mixed media on canvas
200 x 200 cm
Collection particulière, Paris Private collection
Courtesy galerie Alain Gutharc
Courtesy Alain Gutharc Gallery

L'Ostréiculture humaine, 2008
Techniques mixtes sur toile
Mixed media on canvas
24 x 16 cm
Collection particulière, Paris Private collection
Courtesy galerie Alain Gutharc
Courtesy Alain Gutharc Gallery

*L'Homme attaché au paysage
des Betty Boop*, 2008
Techniques mixtes sur toile

Mixed media on canvas
22 x 35 cm
Collection Laurent Sauvage
Courtesy galerie Alain Gutharc
Courtesy Alain Gutharc Gallery

Le Petit Chaperon rouge et le Loup, 2008
Techniques mixtes sur toile
Mixed media on canvas
33 x 41 cm
Collection Veronika Meyer
Courtesy galerie Alain Gutharc
Courtesy Alain Gutharc Gallery

L'Arc-en-ciel humain, 2008
Techniques mixtes sur toile
Mixed media on canvas
150 x 150 cm
Collection A. Meyer
Courtesy galerie Alain Gutharc
Courtesy Alain Gutharc Gallery

L'Homme poussière à la pomme, 2008
Techniques mixtes sur toile
Mixed media on canvas
130 x 200 cm
Collection Estelle Burstin-Strock
Courtesy galerie Alain Gutharc
Courtesy Alain Gutharc Gallery

La Petite Fille dans les escaliers, 2008
Techniques mixtes sur toile
Mixed media on canvas
55 x 46 cm
Collection particulière, Brunoy
Private collection
Courtesy galerie Alain Gutharc
Courtesy Alain Gutharc Gallery

Les Deux Falaises en suspension, 2008
Techniques mixtes sur toile
Mixed media on canvas
24 x 14 cm
Collection particulière Private collection
Courtesy galerie Alain Gutharc
Courtesy Alain Gutharc Gallery

Les Missiles petites filles, 2008
Techniques mixtes sur toile
Mixed media on canvas
19 x 24 cm
Collection Pierre Bérend
Courtesy galerie Alain Gutharc
Courtesy Alain Gutharc Gallery

Le Goutte-à-goutte de l'oiseau, 2008
Techniques mixtes sur toile
Mixed media on canvas
180 x 100 cm
Collection Jean-Pierre Diehl
Courtesy galerie Alain Gutharc
Courtesy Alain Gutharc Gallery

Chacun son chemin, 2008
Techniques mixtes sur toile
Mixed media on canvas
160 x 200 cm
Collection particulière Private collection
Courtesy galerie Alain Gutharc
Courtesy Alain Gutharc Gallery

Le Champignon vénéneux, 2008
Techniques mixtes sur toiles
Mixed media on canvas
200 x 200 cm
Collection de l'artiste Collection of the artist
Courtesy galerie Alain Gutharc
Courtesy Alain Gutharc Gallery

Le Gâteau d'anniversaire, 2008
Techniques mixtes sur toile
Mixed media on canvas
130 x 97 cm
Collection de l'artiste Collection of the artist
Courtesy galerie Alain Gutharc, Paris
Courtesy Alain Gutharc Gallery

La Maison goutte-à-goutte, 2008
Techniques mixtes sur toile
Mixed media on canvas
200 x 200 cm
Collection galerie Alain Gutharc
Courtesy galerie Alain Gutharc, Paris
Courtesy Alain Gutharc Gallery

Paysage ensoleillé dans le corps, 2008
Techniques mixtes sur toile
Mixed media on canvas
23 x 15,5 cm
Collection particulière Private collection
Courtesy galerie Alain Gutharc
Courtesy Alain Gutharc Gallery

L'Arbre effeuillé à la pomme, 2008
Techniques mixtes sur toile
Mixed media on canvas
26,5 x 22 cm
Collection particulière
Private collection

Courtesy galerie Alain Gutharc
Courtesy Alain Gutharc Gallery

La Petite Fille à la balance, 2009
Techniques mixtes sur toile
Mixed media on canvas
300 x 300 cm
Collection de l'artiste Collection of the artist
Courtesy galerie Alain Gutharc
Courtesy Alain Gutharc Gallery

Les Parpaings humains, 2009
Techniques mixtes sur toiles
Mixed media on canvas
160 x 200 cm
Collection galerie Alain Gutharc
Courtesy galerie Alain Gutharc
Courtesy Alain Gutharc Gallery

Caliméro, 2009
Techniques mixtes sur toiles
Mixed media on canvas
260 x 400 cm
Collection de l'artiste Collection of the artist
Courtesy galerie Alain Gutharc
Courtesy Alain Gutharc Gallery

Le Tigre aux pommes, 2009
Techniques mixtes sur toiles
Mixed media on canvas
260 x 400 cm
Collection galerie Alain Gutharc
Courtesy galerie Alain Gutharc
Courtesy Alain Gutharc Gallery

Le Mur nuage, 2009
Techniques mixtes sur toiles
Mixed media on canvas
400 x 320 cm
Collection de l'artiste Collection of the artist
Courtesy galerie Alain Gutharc
Courtesy Alain Gutharc Gallery

Le Totem fertile, 2009
Techniques mixtes sur toile
Mixed media on canvas
300 x 300 x 2,5 cm
Collection galerie Alain Gutharc
Courtesy galerie Alain Gutharc, Paris
Courtesy Alain Gutharc Gallery

Biography
Biographie

Born
Née
Le 8 novembre 1979 à Maisons-Alfort

Lives and works
Vit et travail
à Paris

Solo exhibitions
Expositions personnelles
2009
Musée d'art contemporain, Lyon
Château de Jau

2008
Galerie Alain Gutharc, Paris
La galerie Édouard Manet / École municipale des beaux-arts,
Gennevilliers

2007
Freight + Volume gallery, New York
Lieu d'art contemporain Aponia, Villiers-sur-Marne
Galerie Alain Gutharc, Paris

Selected Group Exhibitions since 2006
Expositions collectives depuis 2006
2009
Art Basel, galerie Alain Gutharc, Bâle

2008
Il était une fois…, Parcours Saint-Germain,
Boutique Christian Lacroix, Paris
Rendez-vous, Shanghai 2008, Art Museum, Shanghai
Musée Réattu / Christian Lacroix, Musée Réattu, Arles
Les David, Académie pour l'art contemporain, Paris
Salon du dessin contemporain, Paris
Art Brussels, galerie Alain Gutharc, Bruxelles

2007
Fiac, Cour carrée du Louvre, galerie Alain Gutharc, Paris
Rendez-vous 07, École des beaux-arts de Lyon
Dissidence(s), La Générale en manufacture, Sèvres
Antidote, galerie des Galeries, Galeries Lafayette, Paris
Moteur, Centre d'art contemporain le Crédac, Ivry-sur-Seine
Cadrage – Débordement, exposition des Félicités, ENSBA, Paris
Salon de Mai, Paris
Art Brussels, galerie Alain Gutharc, Bruxelles

2006
Salon du livre, Paris, invitée par Dominique Gauthier
Salon de Mai, Paris
2 jours 2 nuits, A3art, place Saint-Sulpice, Paris
À corps tendus, Bookstorming, Paris
Fiac, galerie Alain Gutharc, Paris